LOCUS

LOCUS

LOCUS

LOCUS

Beautiful Experience

THE STAGE ACTOR'S HANDBOOK

Traditions, Protocols,
and Etiquette for the Working and Aspiring Professional

劇場演員
大補帖

百老匯演員手把手教你劇場潛規則與禁忌，
一本搞懂戲劇職人的神祕世界

作者

邁克爾·科斯特洛夫
Michael Kostroff

朱莉·加尼耶
Julie Garnyé

譯者　劉昌漢

謹將《劇場演員大補帖》獻給受到這個有意義而沒道理的行業感招的人，沒有人只靠這一行維生，但許多人在這一行瀟灑了一輩子。

不僅要具有天賦，不僅要訓練技藝，不僅要有好運氣和好人脈，一個專業演員還要知道專業演員該如何做人處事。

——湯姆・馬爾克斯（Tom Markus），《演員守規矩》（*An Actor Behaves*）

目錄

序

在美國中西部長大的我，之前都把社區劇場[1]視為朝聖之地。那時的我想辦法給自己找活來幹。我演過特維（Terye）、演過羅德・希爾（Harold Hill）；也演過費金（Fagin）、朱德・弗萊（Jud Fry）、康涅萊斯・海格（Cornelius Hackl），還有史奴比（Snoopy）[2]。在每一次的演出製作過程當中，我從來沒有參加過排練（rehearsal）一次都沒有。我都只有去「玩練習」（play practice）。多年後，當我踏進紐約的圓環定目劇團（Circle Repertory Company），有人把我拉到一旁跟我說：戲劇靠的不是「練習」（practice），演員們做的事情叫做排練。

謝天謝地，這些當初沒有白紙黑字寫明的規矩如今都被寫下來了。《劇場演員大補帖》無疑是一本條理分明的專書，寫明了人們對舞台演員的要

求和期許。不論你是野心勃勃、磨刀霍霍的業餘演員，還是事業有成但需要複習的內行人，這本書都能派上用場。

書中的內容有些是常識（眾所皆知的是演員們沒有這些常識），有些是言簡意賅的說明，闡釋了在營運完善的製作幕後會有的標準作業流程。有些內容則會讓你避免在公共場合賠笑大方、被當笑話來看，全都只是因為你跑去問導演：「我什麼時候可以開始玩練習？」

1 社區劇場指的是美國各地規模大小不一的劇場演出或表演團體。每個演出和團體的規模以及組成皆不同，但很重要的共通點是，相較於受到美國劇場工會（Actors' Equity Association，簡稱 AEA）保護並有工會代表監督演職合約內容的百老匯演出或外百老匯演出，「社區劇場」提供給演出人員和舞台監督人員的福利和保障絕大部分不會受到工會管轄和約束。

2 文中提及的角色，依序為：《屋頂上的提琴手》（Fiddler on the Roof）裡的主角父親、《歡樂音樂妙無窮》（The Music Man）裡的主角騙子・狄更斯《孤雛淚》（Oliver Twist）裡的主角貪婪鬼、《奧克拉荷馬》（Oklahoma!）裡的大反派、《俏姑娘》（Hello, Dolly!）裡的主角之一男侍員，以及《你是好人，查理・布朗》（You're A Good Man, Charlie Brown）裡的史奴比。

祝好運（Break a leg）[3]。

傑夫・丹尼爾斯（Jeff Daniels）[4]

舒伯特劇院（Shubert Theatre）

紐約市

二〇一一年十月二十九日

3 劇場慣用語，代表真心祝對方一切順利。

4 傑夫・丹尼爾斯除了在影視界備受尊崇，並且曾經榮獲兩項艾美獎（Primetime Emmy Award）以及金球獎（Golden Globe Award）與影視工會獎（Screen Actors Guild）的多次提名，也是劇場類獎項東尼獎（Tony Award）的提名常客。喜愛 HBO 影集的朋友應該會對他在《新聞急先鋒》（The Newsroom）裡的表現不陌生。

鳴謝

特別感謝馬修與貝雯‧拜伯夫婦（Matthew and Bevin Abbe）、賈姬‧雅博達卡（Jackie Apodaca）、偉恩與潔內絲‧阿爾貝吉夫婦（Wayne and Jeannethe Arbagey）、珍‧愛許（Jen Ash）、凱蒂‧蓓蕾（Kitty Balay）、詹姆斯‧畢曼（James Beaman）、阿爾多‧比林斯利（Aldo Billingslea）、艾瑞克‧畢爾克蘭（Erik Birkeland）、蘭迪‧布倫納（Randy Brenner）、金伯利‧巴特勒-吉柯森（Kimberly Butlet-Gilkeson）、布萊德‧卡羅（Brad Carroll）、羅賓‧克拉克（Robyn Clark）、傑森‧當特（Jason Daunter）、普萊斯頓‧戴伊爾（Preston Dyar）、瑞秋‧佛琳（Rachel Flynn）、芭芭拉‧敏斯費雪博士（Barbara Means Fraser, PhD）、雪莉‧高斯汀（Shelly Goldstein）、凱特琳‧霍普金斯（Kaitlin Hopkins）、蘭斯‧霍爾恩（Lance Horne）、克莉絲塔‧

休斯（Krista Hughes）、葛琳達‧傑克森（Glenda Jackson）、珍妮‧克斯特羅夫（Jenny Kostroff）、茱蒂‧萊特（Judith Light）、丹尼斯‧摩頓（Dennis Maulden）、蓋瑞‧米克森（Gary Mickelson）、凱瑟琳‧莫力根（Kathleen Mulligan）、芭芭拉‧莫瑞（Barbara Murray）、朗恩‧奧爾巴赫（Ron Orbach）、尚恩‧本尼頓（Shawn Pennington）、瓊‧萊恩（Joan Ryan）、詹姆斯‧山普林納（James Sampliner）、安奈特‧桑德斯（Anette Sanders）、安妮‧謝尼曼（Annie Sheneman）、羅特‧史密斯（Rolt Simith）、賴瑞‧蘇沙（Larry Sousa）、布萊恩‧斯佩克特（Brian Spector）、艾力克‧史坦（Erik Stein）、彼得‧凡‧諾爾登（Peter Van Norden），和奇普‧贊恩（Chip Zien）。

同時也感謝本書的協力人員：

傑森‧亞歷山大（Jason Alexander）、史蒂芬妮‧J‧布拉克（Stephanie J. Block）、布蘭達‧布蕾斯頓（Brenda Braxton）、貝蒂‧巴克利（Betty Buckley）、賽門‧卡洛（Simon Callow）、丹‧

卡特（Dan Carter）、傑夫·丹尼爾斯（Jeff Daniels）、勞爾·埃斯帕扎（Raúl Esparza）、哈維·菲爾斯坦（Harvey Fierstein）、喬安娜·格利森（Joanna Gleason）、艾琳·格拉夫（Ilene Graff）、喬爾·格雷（Joel Grey）、朱迪·凱（Judy Kaye）、西莉雅·基南－伯格（Celia Keenan-Bolger）、約翰·李斯高（John Lithgow）、萊絲莉·瑪格麗塔（Lesli Margherita）、湯姆·馬爾克斯（Tom Markus）、艾佛烈·蒙利納（Alfred Molina）、畢比·諾維爾十（Bebe Neuwirth）、欣希雅·尼克森（Cynthia Nixon）、肯·佩基（Ken Page）、比利·波特（Billy Porter）、奇塔·里韋拉（Chita Rivera）、劉易斯·J·史泰德倫（Lewis J. Stadlen）、派崔克·史都華爵士（Sir Patrick Stewart）、班·維林（Ben Vereen）、山姆·華特斯頓（Sam Waterston）。

前言

身為演員且熱愛劇場傳統的我們，非常驚訝於坊間沒有一本給希望在劇場裡（或是已經在劇場裡）闖蕩的人使用的工具書。人們期待專業舞台演員知曉為數眾多的詞彙、傳統、約定成俗的規矩。但是這些知識是怎麼傳遞下來的呢？

在莎士比亞的年代，想要投身於這項職業的人會尋找工作機會成為資深表演者的學徒，而這些資深表演者便會訓練他們的表演技藝和應對進退。如今，我們大多是透過觀察更有經驗的人來學得這些知識，更常發生的狀況是，我們是在犯錯之後受人指正才學得到。

有鑑於此，我們撰寫這本《劇場演員大補帖》的目的是想在一本書中盡其可能地囊括這些代代相傳的知識，從而創建一份文字版的經驗傳承，詳列出人們在劇場裡工作時要準備面對的事項以及應對方法。在寫作的過

程當中，我們不僅仰賴自己多年的經驗，也仰賴了專家們的文字內容、和同儕之間的談話，以及對知名劇場表演者所做的觀察。

儘管我們希望能夠達到斬釘截鐵的程度，但勢必仍然會有讀者對我們所描述的規矩抱持反對的意見——這是勢必會發生的問題，原因就如同宗教信仰，劇場具有悠久歷史又包含了多樣門派。意見不同是好事，我們也對其表示歡迎。對我們來說更為重要的宗旨是要證明劇場裡的確具有傳統，即便我們未必嚴格地同意這些傳統的內容是什麼。

舞台演員的世界之所以如此獨特是因為我們從前人傳承到的那些既偉大又神奇的遺澤。我們就是和那些能招喚故事、讓故事中的人物栩栩如生，並且把觀眾們帶入另外的時空中的神奇術士。我們這個族群的歷史幾乎和人類文明發展同樣悠久。秉著對傳統的敬意，我們持續把火炬交到所有新一代的演員手中。

第一章 專業舞台演員的禮儀

許多針對舞台演員所訂定的禮儀準則跟一般的禮儀準則完全相同。追根究底來說，絕大部分注重的是待人周到、察言觀色、謙恭有禮。然而，在劇場工作，這些好來好去的細節不僅讓我們將來能夠受人歡迎且彬彬有禮。演員禮儀更重要的目的是醞釀並維繫一個有助於藝術創作和工作效能的環境。

一般禮儀

一、教養

儘管對某些人來說是陳腔濫調，但老掉牙的基本禮儀，例如說「請」和「謝謝」、表達自己對他人的欣賞、犯錯時道歉（有些時候即便沒犯錯

也道歉，可以打圓場）等，在劇場裡不僅是標準同時也被大家遵守。這些舉止能改善我們獨特的工作環境的氛圍，也有助於大家在共事的同時不會覺得被輕忽或是被冒犯，進而影響到眼前的任務。

二、教養讓步妥協

考慮自己的言行舉止會怎麼影響到他人向來至為重要。「己所不欲勿施於人」這句金科玉律的真諦就是要考慮到其他人。在劇場裡，這個禮儀也是讓我們的工作得以更為順暢的職業習慣。

由於劇場是一種需要眾人協力完成的藝術形式，我們無法避免在某些時候要自我節制以顧全大局，為了顧及合作夥伴而選擇讓步。雙方僵持不下會使工作延宕到令人絕望的地步。有時候，我們在工作過程當中最了不起的貢獻是展現出自己願意不堅持己見。

三、外交手腕

我們這一行的從業人員通常自我意識強而且常常性格怪異，這些個性

並非永遠可以進行磨合，如果發現你跟某人相處上有困難，可以選擇最具有外交手腕的方式解決，不要意圖羞辱、處罰、或是威脅對方。這種做法不僅僅是好來好去，人際關係專家也證明了這是化解衝突最有效的方式。

四、遵守行規

作為一個舞台演員，知道並遵循業界中既定的行規和最佳範例有助於讓他人知道你的能耐，並進而對你的可靠程度和團隊能力建立起信賴感。

在劇場，這些行規絕大部分來自於傳統、工會要求，或是劇院裡獨特的上下從屬關係。舉例來說，根據行規，和舞台有關的顧慮要與舞台監督討論、和工資有關的事項要與劇團經理部門討論，如此這般。這也意味著，當沒有被分派負責該任務時，我們不會試圖導戲、編舞[5]，或做設計。除非事先和有權對更動做決定的人員商議，我們不會擅自（對工作或作品）進行更動。學習並遵守行規有助於讓工作更愉快地進行，也可避免可能發生的諸多衝突。

五、管好自己的專業

除非有什麼事情直接影響到你執行演員該執行的工作的能力，否則不要去指正他人的行為。除非同劇演員對你造成傷害，不要對他們有抱怨。就如同演員絕對不能給同儕演員筆記，演員絕對不能對另外一個藝術家的工作方式進行批評。

六、潔身自愛

三不五時，同事們的行為可能會讓你反感，或是說些做些事搞得你們之間產生嫌隙，這時以其人之道還治其人之身向來只會讓問題惡化。依你能力所及，最好給他們空間去消化排解他們正在面臨的問題，並自我提醒，他們的問題源自於他們自身，並不是針對你個人。

主要演員特有的禮儀

除了肩負著整場演出最吃重的角色，主要演員也要負責在整個劇組演員當中「以身作則」——展示並維持道德和職業標準，這是演員的傳統之一。在大部分劇團裡，導演和主角（無論他們自己是否有意識到）會替所有人設立基調。缺少安全感、自我意識膨脹、滿腹牢騷，或是因其他因素而惹人厭的主角會把整個劇組和工作團隊搞得烏煙瘴氣。主要演員若是把一家之長、啦啦隊、支援部隊、精神領袖、親善大使等職職務當作自己工作的一部份照單全收，就能夠撐起整個劇組團隊。簡而言之，主要演員必須要做好榜樣[6]。

這不僅僅對愉快和健康的工作環境至關重要，也有可能影響到一個製作的成敗與否。不開心或被輕忽的劇場藝術家可能會無法在演出時展現最佳狀況。因此，主要演員一定要無時無刻警覺到有人在觀察他們，他們一定要把自己的失望、疲乏，或是私人麻煩藏好不讓團隊裡的人發現，免得搞砸了演出，並且要把抱怨、批評或其他負面情緒留在自己家裡。在展現專

業氣度並且慷慨給予讚美和鼓勵的過程中，主要演員不僅直接影響劇團的士氣，也影響到了製作的前途。

我們當年跟凱瑟琳・赫本（Katharine Hepburn）合作時她有告誡我們，如果你演的是主角，要記住，除了扮演好劇中人物的這份職責外，你也是劇團裡的領袖，只是你沒有這個頭銜。你沒有辦法，也萬萬不可以發號施令，但是你一定要落落大方、做好準備、願意下苦功且不放棄，保持有水準的幽默感、勇於挑戰、抱持樂觀、屹立不搖、渾身是膽。要讓所有人知道你享受工作帶來的喜悅，並且關愛同仁，還要在他們被揹油的時候替他們伸張正義。如果你的酬勞比其他人多很多，（自掏腰包）請客不會是壞事。如果你演出的劇評不佳，上面所提的要加倍展現。但願我有資格說這些建言我全都照做了，但我相信（也希望）只要有盡力也算做到了。再說你

6 英文當中的所指的主要演員（Leading Actors），其字面意義上含有帶領（Lead）全劇組的意味。

還有擔任主演的這個小差事，那也是你的首要任務，其他的就別太掛在心上了。

——山姆·華特斯頓[7]

讓我把情境先形容好：飛雁金槍（Annie Get Your Gun）在我們當地的公民輕歌劇院（Civic Light Opera）開排的第一天。我才十二歲，看著扮演主角安妮歐克利的演員走進排練場，我對她充滿無比的敬意。我還記得鎮上的劇場圈對這個演員期待萬分。她才剛剛演完某某戲的首次全美巡迴演出，是十足的專業演員。已經功成名就了。在劇裡擔任「鄉民三」的我，只有一句台詞而且在台上沒什麼活要幹，但因為對音樂劇的熱情，我請求我爸媽帶我去參加每一次排練。我看著排練，沈浸在其中，在腦海中記下做一台戲的所有細節。

我瘋迷的焦點是那個主角。我有注意到，當我抵達排練場的時候，通常是開排前十到十五分鐘，她都已經在現場了……伸展筋骨、在劇本上做

記號，或是跟團員們社交寒暄。她既有趣又平易近人，而且知道什麼時候該上工。她記得所有人的名字，而且對自己擔任領銜主演的這個身份表現得非常親和。從開排第一天到閉幕派對，她所到之處無不被她渲染，我全心全意想成為她那樣。

當年那個十二歲的女孩現在年長了一些，而且有幸在二十多齣戲裡擔任主角。我會不停地審視自己，檢查自己可以如何改進，還有如何能讓所有的演員和工作人員不管在台上或台下都能有更好的經驗。我總是問自己：「當年十二歲的我會不會對現在的我感到驕傲？」我會這麼問是因為我知道（透過親身體驗）擔任主演的巨大壓力和各種恐懼，有時候那些壓力和恐懼會讓我力有未逮。但我每次踏入劇院，或是開排一齣新戲，都會期許自己做得更好，因為我目睹過領銜演員能夠如何影響台前台後的劇團生態環境。我想盡辦法讓別人想到我的時候，記得的都是愉快和

7　出生於一九四〇年的山姆・華特斯頓，曾獲得一座東尼獎，也曾獲得奧斯卡新金像獎提名，是美國長壽電視影集《法網遊龍》（Law & Order）中的主要演員之一。

健康的做戲體驗。

二〇一二到二〇一三年度[8]在百老匯時，我和奇塔‧里韋拉[9]的化妝休息室在同一層樓（講這一句話到現在還是會讓我全身酥麻），演出的是圓環路口劇團（The Roundabout Theater）把舊戲《德魯德疑案》（The Mystery of Edwin Drood）重新搬上舞台的製作。當時這個製作已經快要下檔了，而那時候有一些私人交往關係和後台的閒言閒語正在對劇組造成影響。奇塔把我從走廊的這一端叫進她的在另一端的化妝休息室裡。她對我說：「我不曉得究竟是誰跟誰發生了什麼事，但後台這裡被搞得亂糟糟的，妳要去清理門戶。」我知道她的意思，出於本能的我知道，在某種層面來說，我的責任包括要讓劇組家庭裡的成員能感到安全自在地去進行創作，不要節外生枝或小題大作……除非劇本裡有寫。我當時還覺得自己不該管閒事，但奇塔用一句話把我敲醒，說我身為她劇裡的主角，要去「清理門戶」，這句話我會永懷在心。

在演出裡擔任主角是個尋找平衡的工作，既美好又精確。你必須要有

劇場演員大補帖｜　026

充分的準備、各種表演伎倆，以及充分的精力才能執行一週八場的演出。

你也需要保持心胸開闊，願意和劇組演員或製作人直言不諱。不僅要了解自己，也要了解被你在台上演活的角色。你一定要熱愛這份工作、一定要尊重這門技藝、一定要日益精進，而且一定要管好自己的「門戶」。

—— 史蒂芬妮・J・布洛克[10]

配角特有的禮儀

相對主角而言，配角在排練場會比較少受到關注。這意味著他們要更

8 每個演出年度的算法通常是從當年九月到隔年五月。

9 奇塔・里韋拉在美國劇場界裡是個不折不扣的傳奇人物。她過人的三棲（歌、舞、眼）絕活讓他獲得十次東尼獎提名（三次獲獎），也讓她成為美國第一位拉丁裔的總統自由勳章（Presidential Medal of Freedom）授勳人。

10 出生於一九七二年的史蒂芬妮・J・布洛克，除了獲得東尼獎三次提名與紐約戲劇桌獎（Drama Desk Award）六次提名，更在二〇一九年於音樂劇《雪兒》（The Cher Show）擔任主角並在同年度抱回這兩項獎座的最佳音樂劇女演員獎。

加自立自強。配角要更加快速地背誦台詞和消化筆記，不要急著提供建議。

這些演員也比較不可能受到劇組的款待，因此準時、敬業、識趣、不惹麻煩等特質能夠讓他們在劇組當中的價值受到提升。

群戲演員特有的禮儀

群戲演員（在以往被稱作「合唱隊」）是扮演群眾戲份的演員。群戲（ensemble）是法文字彙中代表「一起」（together）的詞。通常，他們和主角一樣努力，甚至更努力，但不會受到對等的讚許。少了這些個別鼓舞，群戲演員很容易覺得自己的付出被其他人忽略。然而並非如此，如果羅馬群眾表現不出心不甘情不願，馬克·安東尼（Mark Antony）[11]就沒有理由央求他們聆聽：「朋友們、羅馬的鄉親們、請你們聽我說。」要有芒奇金人（Munchkins）對西方邪惡女巫（The Wicked Witch in the West）表現出恐懼，她才會令人感到害怕[12]。在《送冰的人來了》（The Iceman Cometh）劇中酒吧裡的每個老百姓都要把赫克（Hickey）當作焦點來對待，這個人物才能真正在場景裡被演活。群眾演員是故事裡的重要環節。

所以每個群眾戲裡的演員要想辦法在私底下維持他們自己的存在價值，並讓這份技藝保有尊嚴又顯得優雅。群眾演員通常會帶領著觀眾，告訴他們要關注哪裡、什麼是重點、對情節要有什麼感受。群眾演員把焦點轉向某一個主角時，觀眾便會下意識地受激勵而覺得那些角色既有意思也有份量。

好的群眾演員會遵循幾個準則：

★ 絕不輕忽自己的職位。

★ 不要為了討好同劇演員在台上插科打諢。這種行為無疑是藝術成就不成熟的展現，有可能讓主角分神，對觀眾而言造成不公平。

★ 想辦法保持演出的清新感，避免枯燥乏味。

★ 記住，即便進劇場看戲的人可能永遠不會完全的看懂並欣賞你個人的貢獻，但群眾演員完全入戲時觀眾能夠察覺其中的差異。

<hr>

11 馬克・安東尼是一名在西方戲劇作品當中經常被提及的古羅馬政治家和軍事家。

12 發想自《綠野仙蹤》（Wizard of the Oz）的《女巫前傳》（Wicked，或譯為《魔法壞女巫》）是美國百老匯的知名音樂劇。在故事當中，芒奇金人是臣服於西方邪惡女巫的群眾。

幾乎可以確定的是你的群戲演員夥伴當中會有人不屑當這些原則，或是看輕他們能做的貢獻。不要以為那意味著你可以認可這種態度。這不可取。

把持自己的原則，但無須炫耀這些原則或是去羞辱他人。在接連每晚的演出中，你八九不離十會發現保有這些原則比捨棄他們更能讓你在讓登台演戲時盡情享受。

遞補、救場、待命、多軌、換角特有的禮儀 13

擔任這些職位的演員們是劇場裡的無名英雄。他們的功能很像緊急維修專業技師，或是賽車場上的快換工作人員：在正常的清況下，他們比較不會被注意到。但有需要時，他們會現身、知道該做什麼、挽救大局、讓事務照常進行不受影響。擁有這些特別職務的人員要注意一些特殊禮儀：

批評你負責頂替的對象的表演是不當的做法。如果你表達了這些意見，只會讓別人對你留下不好的印象。這種行為也會像癌細胞一樣散佈流言、樹立敵人、行成惡例──沒有任何演出想要這些麻煩。相反的，另一種不

當舉止是煞有其事地裝仁慈，説你自己永遠沒辦法做到像該正職演出者展現的表演。這種做法只會讓人對你的工作能力心生質疑，而且會迫使正職演員感到壓力，會讓他們覺得即便身體不適或受傷還是非自己上場不可。

因為擔任這五項職務的演員比正職演員少了非常多排練時間，他們的練習過程通常就是看著正在塑造角色的演員，把他們做的事記下來然後自己練習。在這個過程中，重點是不能妨礙表演者的工作。不同的演員對於幫助頂替演員的意願和能力皆有不同。因此，除非有人主動提出要幫你排練，你能做的就是不要妨礙演員，把你的問題拿去問在排練場上對該角色發號施令的人。

有些演員在替補或取代時被指示要盡可能地按照原演員的表演──有時候甚至被要求某些特定姿勢、臉部表情、台詞口條都要一模一樣。儘管

13 遞補（Understudies）、救場（Covers）、待命（Standbys）、多軌（Swings）、換角（Replacements）這五個職稱在美國劇場裡經常使用，有時在意義上會有所重疊。除了Replacement，其於四個職稱的說明可參考作者在書末提供的字彙清單。此外，讀者須留意，這五個職務在台灣劇場界尚未普及，因此本書內提及這五項職稱的中譯名詞，仍待各界討論。

這種行事風格令人感到受限甚至輕辱，但還是要記住你不是該角色的主人。

無論對錯，掌管大局的人才有資格決定替補演員和新任演員要模仿原本演出者到什麼程度。幸好，許多導演和舞監了解讓替補和新任演員帶給角色個性有所益處，或知道那至少讓演出能適度的「呼吸」。即便如此，仍有一個不變的規則：頂替前人詮釋的角色時，千萬要確保自己不做出讓同劇其他演員或工作人員措手不及的改變。

在劇場裡沒有人欠你一份工作。如果你有能耐加入了一檔戲，那代表了其他數十個滿懷希望的演員沒被選上，下一次你可能會是那個被淘汰的人，絕對不能遺棄感激和謙虛。

我們齊聚在一起（演員、設計、側台人員、作家、導演、編舞、製作人）把自己的精氣神灌注到魔法師的大藥缸裡，滿心期待的無不是創造奇蹟。我們當中的每一個成員，不論是票口的售票員，或是行銷宣傳公司裡的接線生，都在同心協力，夢想自己是神奇世界裡的一份子。

我懇求你珍愛你扮演的角色，不論你演的是誰，那都是一個難能可貴的機緣，讓你能投身到一個忘我的境界裡。數以百計的人都仰賴你對這個計畫全力以赴，就像你也仰賴著他們一樣。

絕對不把工作機會視為理所當然

全力以赴

真誠以待

保持慷慨

歡迎你加入現場演出

下列的道德準則是演員凱瑟琳・費里曼（Kathleen Freeman）在一九四五年替新成立的圓環演劇團（Circle Players）寫的，她本人是該團

—— 哈維・菲爾斯坦[14]

14 哈維・菲爾斯坦曾兩度獲得東尼獎最佳演員獎，另有一座東尼獎最佳音樂劇劇本獎。其演藝生涯橫跨劇場與影視，廣為人知的演出作品包括音樂劇《髮膠明星夢》（Hair Spray）與電影《窈窕奶爸》（Mrs. Doubtfire）和《ID4星際終結者》（Independence Day）。

劇場人員道德準則

　　道德準則是劇場這門偉大傳統的其中一部分，這些準則關照著劇場裡的每一位同仁。這些準則既不是迷信，也不是教條，更不是法庭裡被執行的儀式。這是你對這份職業、工作同仁、觀眾，以及你自己的一種態度，是一種自我約束，但不會讓你失去無法衡量的個人存在價值。

　　在演藝圈多年的人知道這些戒律的完整含義，而剛入行的人很快就會學到。環形演劇團，從一九四五年成立至今，一直致力於在劇場界出類拔萃，日後亦會如此持之以恆。有鑒於此，謹列舉以下條目，藉以持續對劇場裡偉大傳統的誠摯奉獻：

　　的成員。許多內容是她和她的父母巡迴演出雜技時學到的規矩，這些準則後來變成所有環形劇團成員都必須畫押署名的正式劇團文件。這些原則當中有很多流傳到現在被我們視為經典，但有些也已隨時代演變以因應我們對事物日益開廣的認知。

1. 我絕不錯過每一場演出。

2. 我將對每一場演出付出精力與熱忱，無論觀眾多寡、個人病痛、天候不佳、意外事故，甚至家中治喪，都全力以赴。

3. 我將放棄所有與排練或其他既定劇團事務有衝突的社交活動，並且永遠準時。

4. 我絕對不會因為自己無法準時而延誤演出開場。

5. 我絕不會錯失自己的出場時機。

6. 除非舞台監督明確允許，我絕對不會在履行表演職務前離開劇院或舞台區域；謝幕是演出的一部份。

7. 除非受到適當指示，我不會讓親友或劇評的意見改變我的任何工作內容；除非事先請教並獲得導演、製作人或其他管理員的許可，我不會擅改台詞、行為、燈光、道具、擺設或服裝，或其他任何製作內容，我也會告知所有相關人員。

8. 為了服務演出，我會捨棄自我中心意識。

9. 我會牢記自己的工作是創造幻境；因此，我不會穿戴著演出服和舞台裝扮離開舞台或跑到場外打破觀眾的美好想像。

10. 我會接受導演和製作人的指示並就事論事，因為他們能觀照全局且在台前觀看我的表演。

11. 當我在觀眾席觀看其他藝術家的工作時絕不「造作搶戲」，也絕不因為嫉妒或故作聰明而給予意懷不軌的評論。

12. 我會尊重劇本和劇作家，也牢記「藝術品在完成之前不算是藝術品」，不會在排練過程當中譴責劇本。

13. 我不會散佈帶有惡意或是有可能抵損我的演出、劇團，或工作人員的謠言、八卦——不論是在圈內人或圈外人面前。

14. 由於我尊重自己演出的劇場，我會盡力維持它的整潔和舒適，不論我是不是有被特別指派這些工作。

15. 我會小心對待舞台道具和服裝，因為我知道它們是我工作技藝中的一部分，而且也是實體製作的重要環節。

16. 在劇場裡我會遵守適用於各行各業（尤其是與普羅大眾緊密聯繫的職業）的禮節、儀態和共通的品德，我也會遵守我工作的劇院裡特有的規矩。

17. 我絕不會因為失望而遺棄自己對劇場的熱忱。

儘管開頭兩項準則必須與自我保護（self-care）[15] 找到平衡點，但我們在這裡分享這份歷史文件是要凸顯其關於精神指標、致力奉獻、同袍情誼等的典範，都被劇場人員視為標準。

遵從舞台演員該遵守的禮儀不應該令人覺得瑣碎，相反地，知曉這些偉大傳統意味著當事人是這個祕密社群的成員之一，而且，知道事情該怎麼處理會令人自豪。甚至，對這些規矩熟稔的演員長年下來會成為令人敬重、具有團隊精神、不折不扣的專業人士。

<hr />

15 Self-care 一詞近年來在美國廣為盛行。無論譯為「自助」「自勵」或「自我保護」，該詞的涵意為個人對自己在身心靈等全方面的照顧。

在你劇場演出的職業生涯當中，你遇到的工作夥伴有人會擁護這些規則（或其他傳統），有的則不會。真正的明智之舉就是要謹慎思考你自己要成為哪一種演員，然後從起步時就開始塑造自己的名聲。把持住自己選定的原則和道德標準，不管同事們是否和你一樣對其有所堅持。

但是要記住，你永遠沒有職責或權利去糾正其他人，自視甚高的人無可避免地會在表演夥伴當中樹敵，管好自己的所作所為，避免對其他人表現出不以為意。

除了基於傳統和促進合作順利，維持良好的禮儀還有另一個重要原因：身為自由工作者，我們的職業生涯是飛黃騰達還是搖搖欲墜將會取決於我們的名聲。難以共事的人會自毀前程，也可能很難受人僱用，這將是個致命傷，尤其在我們這個行業裡，能被僱用的人已經算是鳳毛麟角了。行事作風沒有職業氣度的人，通常會更難有機會被僱用。正在考慮選角的人通常會詢問曾與該演員合作過的導演或藝術總監，詢問他們之前的工作經驗，這些詢問能夠決定一個人是否能得到工作，而演員則永遠不會知道

這些談話曾經發生過。

你工作時的行為舉止，除了有其他意義之外，同時也是一張行走的履歷表，關乎你未來申請工作的順利與否。只要心存敬意、和顏悅色、守時準時、處處用心、合群結善，你會讓自己少吃很多苦頭。

第二章 排練場上多規多矩

排戲的過程當中，有些既定的慣例和準則，好讓原本頗為複雜的過程能夠更加順暢地進行。這些不外乎是要留意做出一齣戲得動用的諸多專業人士，還要像對自己的工作一樣對這些人員的工作善加顧慮。若我們對這些標準作業流程展現誠意，就能成為一個值得信賴、不惹麻煩的專業人員，對每個製作團隊都能有所貢獻。

穿著打扮

簡而言之，排練時的穿著必須適合當下的工作內容。舉例來說，在一個有特定肢體鍛煉的排練過程中，必須穿著能讓身體完全伸展的衣服。

功能性是大原則，但是不同的情況需要不同的考量。某些排練時段會有製作人、贊助者、或甚至媒體在場進行社交活動，演員們的穿著便需要因此調整。純戲劇的排練通常不像音樂劇的排練那麼吃力，所以要準備多

一點樣式的服裝以應付各種狀況。

鞋子特別重要，因為演員通常要長時間站立以便不停地重複排練場景。你要考量支撐度和舒適感，但也要顧慮你排練時是否要使用演出時會穿著的鞋子，例如靴子和高跟鞋。

我九歲的時候，我媽帶我去克利夫蘭劇院（Cleveland Playhouse）看我之前從沒看過的東西：舞台上的現場演出。目睹口呆實在不足以形容我的反應，那一天徹底改變了我的人生，儘管我不知道當時的人事時地物，看完演出，我手指著舞台跟我媽媽說：「我要做那個。」⋯⋯某天有個徵選孩童角色的公告，寫著保羅・奧斯本（Paul Osborn）的劇作《大難未死》（On Borrowed Time）要在主舞台上演⋯⋯於是我認識了導演凱伊・艾默爾・羅（Kaye Elmo Lowe），他後來變成我的人生導師。在我試讀台詞之後他馬上就決定角色是我的，沒別的需要商量。我跟所有的大人們一起參加排練，演員們都正經八百，又有紀律。我演的角色需要在舞台上待很長

的時間，演出與恐懼及死亡相關的複雜情節。團裡都是正正經經的演員，而演出是他們畢生的工作。我不記得曾經感覺到我身處的地方與自己這麼契合。每個人對工作都嚴肅以待，而且這些大人演員們都平起平坐地對待我，只要我把台詞記好，安安靜靜地等待出場。我記得當時腦袋裡想著：

「我一輩子都要做這個。」

<div align="right">——喬爾・格雷16</div>

那些強調時尚風格大過於功能性、有礙肢體動作，或是活動時易造成危險的服裝，都不是明智的選擇。除了劇本當中有明定，或是特定為了角色挑選之外，拖鞋、特別高的高跟鞋，還有又大又鬆的首飾都要留在自己家裡。

排練進行到某個階段，管理戲服的部門可能會提供排練用的鞋子、裙子、大衣、外套，這些是剪裁和大小類似正式演出服妝的特定衣物，用來讓演員習慣它們對動作的影響。這些排練用的服飾也有助於練習記住這些

東西的位置，還有它們必須在開演前被安排在哪裡。

自備用具

準備充分的舞台演員在抵達排練場之前都會先仔細考量他當天可能會需要什麼。其中包括**整本**劇本或是樂譜。這一點很關鍵；偶爾，排練進度會在無預期的情況下被更動，導致劇組要排練先前沒有安排在進度裡的段落，而演員一定要能夠配合調整。除了紙本上的內容，演員還要準備書寫工具，加上備用品（鉛筆可能會斷、原子筆可能會沒墨水，一定要避免為了去借替代品而打斷排練。）排練音樂劇的時候，演員要準備錄音器材來學角色要唱的歌。此外，演員應該攜帶他們自己個別需要的用品──水、零食、喉糖，諸如此類，最好還要帶一些口氣清新噴霧，特別是當你演的角色與劇組演員有近距離接觸時。

16 出生於一九三三年的喬爾·格雷是演、歌、舞、導及編舞兼具的長青藝術家，曾獲得奧斯卡金像獎、金球獎，及東尼獎。

整體態度

在排練過程當中，不可避免的是會有等待的時間。而人們的天性是當對某件事的關注度下降時，就會將能量用在別的事情上。因此比較好的應對之道是觀看、傾聽、學習……等，或起碼假裝做這些事。上層人士都有在注意（可能是他們下意識驅使），當演員顯得百無聊賴或興趣缺缺時，會讓人留下不盡理想的印象。這是內行人都知道的祕密：不管是否有興趣，把我們熱忱投射到排練場上是再好不過。

這也適用在學習歌唱段落和舞蹈動作上。要是歌手在別人練唱時傳簡訊、或是舞者體態懶散、手部插腰站著、別人排走位的時候目光呆滯在地板上，都是暗示心態不佳的肢體語言。演員的目標必須是盡可能地敬業樂群。面部表情顯得既沒興趣又沒熱忱，導演可不會想要看到第二次。因此在排練時落落大方，體態展現出隨時可以接受指示的人，會很受寵。

要是記取上述所言，你或許（甚至非常有可能）會是極少數照做的人之一。不要受到別人無精打采的樣子影響，到了節骨眼，你將會脫穎而出

受到上層人士的青睞，而其他演員則弄巧成拙留下壞印象。

照顧自己

排練的時候，演員應該要使用恰當的工具，包括（有需要的話）護膝、護肘、或是其他用來當墊襯的用具。排練場上的演員也要負責做好其他部分的自我保護，例如暖身、拉筋、睡眠充足、補充水分和養分。

排練結束之後沈溺於喝酒、濫用藥物、熬夜等活動的人將會沒有辦法履行好好照顧自己的責任，因為其潛在的風險包括生病、害別人生病、錯過排練、降低執行工作的能力，或是直接把全員的士氣往下拉。這些行為舉止都會拖延到排練進度，而這些進度通常都是刻不容緩的。要記得，從演員傳統的角度來說，這些活動並沒有被禁止（除非影響到專業度的時候），但法律上明文禁止的事情，有些劇團則會完全不留情面，立刻開除現行犯——不管案發時間是上班或下班。

交談

在場景裡沒有戲份的演員，要避免讓其他藝術家分心。尤其是一定要壓抑在排練室裡跟別人交談的慾望，即便輕聲細語，只要交談的人一多，音量自然就會提高，而這有可能讓正在工作的人分神或感到不受尊重。

相同的禮儀也適用於正在進行排練的人。導演會經常暫停場景以便討論只跟某些人有關聯的部分，但是這不是讓你跟同台演員插科打諢的時機，導演和個別演員工作時，你要保持專注力，如果其他演員想跟你攀談，不要回應，因為別人看到你回應時很有可能會誤認為是你起的頭，害你被教訓。**上上策就是絕對不要成為會被叫閉嘴的人。**

配合度

在正常工作時段，依職業道德而言你必須讓自己隨時可以上工，無論事前是否有安排到你，直到表定休息時間或是當天工作結束為止。來電、簡訊、電郵只能在休息時段才能查看，工作時段電話必須保持關機，不是

靜音或震動，而且絕不能帶到排戲的區域。

如上所述，創意團隊的成員可能會因各種原因重新安排當天的排練進度。有時候，這些更動會在現場即時發生，這意味著要進行排練的人員也會跟著更換，因此，舞台監督必須掌握每個演員的下落，絕對不能自己擅自決定劇組是否需要你而逕自蹓躂，如果演員因任何緣故需要離開排練場地，一定要告知舞台監督部門的成員。

貴賓

排練是一種閉門造車，不開放讓外人參觀的過程。因此，演員不可以邀請貴賓來觀看排練。但在某些情況下創作團隊的成員或是劇團的行政人員可能會邀請貴賓，也有一些劇團會在特定時間點邀請贊助人士前來觀賞，例如第一次讀本整排（read-through）。儘管這種做法適當與否仍具有爭議，但作決定的終究是領導階層，演員不能比照辦理。很顯然地，這樣的規矩不適用於次數不等的開放整排（run-throughs）或總彩排（dress rehearsals），在這些情況下，演員才會被告知有機會可以邀請貴賓。

與更有經驗的演員共事

可能有時候你會與更有經驗或是有名氣的演員共事，在這些情況下，要注意他們的首要職責是他們被賦予的工作內容，不要擅自以為他們可以當你的生涯導師替你指點迷津，你那股想要請益的衝動絕對不能妨礙他們的工作。話雖如此，很多資深演員樂於透過這些機會擔任導師──等戲排熟了或開演之後更是如此，什麼時機和什麼場合可以進行此事，有賴於你自己的觀察力和敏銳度。大抵來說，跟他們打交道就如同跟其他人打交道一樣，要眼觀四面、耳聽八方徹底善用這個天賜良機。

我能給新進表演者的告誡是觀察週遭事物。對於德高望重且在業界有實務經驗的演員，要近可能地吸收他們提供的忠告。

──布蘭達・布蕾斯頓（Brenda Braxton），《後臺禮儀小黑書》（The Little Black Book of Backstage Etiquette）

一日之始

剛踏入專業劇場這個現實世界的時候（尤其是面臨百老匯或是全國巡演這種等級時），比較沒有經驗的演員可能會對於舞台監督和其他主事人員針對守時的嚴格態度感到驚訝。排練是要在預計的時間點開始，也就是說演員要在那個時間點**做好開工的準備**。公定的開排時間點不是抵達建築物或排練室的時間，要是如此就算是遲到。

早十五分鐘算是準時，準時就是遲到，遲到就是大逆不道！全部都給我準時，婊姐妹們。

——比利·波特 17

17 比利·波特曾以其在《長靴妖姬》（Kinky Boots）當中的傑出表現獲得東尼獎，以及演出電視劇《姿態》（Pose）的主角獲得金球獎提名。

如果演員需要開排前的準備工作（換上舞蹈服、伸展筋骨、暖身或暖嗓之類的），他們要自行負責提早完成所需的準備工作，以便開排前能及時就緒。

簽到

排練開始及用餐休息時段結束時，每個演出者都一定要簽到，這是指在簽到表上找到自己的名字並在旁邊簽上姓和名的頭一個字母，這個簽到表通常會在排練場靠近出入口的一個公告欄上，這樣舞台監督就可以很快地知道誰已經到了。

絕對不可以替別的演員簽到，即便該演員就站在你身旁，如果對方請你幫忙，你一定要拒絕，簽到之後不可以離開排練空間，儘管你覺得時間允許，因為簽了名就代表你在現場。

開學日

第一次排練（有時被人暱稱為「開學日」），具有幾項特殊意義，義

即會有一些前置工作，包括處理文件、流程指示，以及分發劇本和其他資料。通常，導演或是藝術總監會致詞歡迎大家，團員們會被點名並進行自我介紹。

如果該製作隸屬於工會合約管轄，排練的頭一天也會安排時間在工會成員中選出代表，其職責是擔任演出人員、工會和管理人員之間的聯繫窗口。你可以指望絕大部分的演員會避免扛下這項職務，就好像那是一個巨大的負擔一樣，但在相信這個迷思之前，你應該要知道：擔任工會代表是一份榮譽也是一個機會，這個職位會為你帶來許多知識，而且與大多傳言相反，其實是個簡單的工作。

通常在第一次排練現場，會有些之後不會天天出現的工作人員，這依製作形式而異，這些人員可能包括製作人、不同員工、設計團隊，有時候甚至還有劇院的贊助者以及董事會成員。演員們的打扮通常會依此考量，而不是他們平常的排練服裝。我們在與這些重要人士第一次見面的時候要顯得體面。然而，攜帶排練服裝是個明智之舉，這樣才能準備好應付當天

的排練指示。

第一次排練也可能會有舞台和服裝設計提供概念或模型的呈現說明，還有坐著讀完整個劇作。

舞台動線

排練過程一旦開始，戲裡的舞台動線（又稱「走位」）就會被安排好。

舞台監督會事先「標記」（或是「貼膠帶表示」）用各種顏色的膠帶勾勒出舞台區域的確切相對位置，顯示出牆壁、門口、舞台的其他部分，還有舞台的邊緣、後牆、側台翼幕，以及下舞台前緣的數字標記（用數字來顯示間隔距離。）

每個導演安排舞台動線的方法不同。有些人會事前就把所有動線安排好；有些人則偏好在跟演員排戲的過程中構建出角色在台上穿梭的路線。

建議演員們用鉛筆在劇本上標註動線，因為導演通常會在排練過程中調整動線，演員要負責牢記自己的走位，才不用讓導演重複說。

下面是一些舞台演員們會被要求執行的慣用走位術語。（如果想看更

多術語，請見詞彙一覽表。）

★ 上舞台（upstage）：朝向舞台的後端（例如：「往上舞台移動」「到籃椅子的上舞台側」）。

★ 下舞台（downstage）：朝向舞台的前端。

★ 左舞台／右舞台（stage left／stage right）：在舞台上面對觀眾席時的左邊和右邊。

★ 觀眾席左側／觀眾席右側（house left／house right）：在觀眾席面對舞台時的左邊和右邊。

★ 平移（cross）：從舞台的某區域移動到另一個區域（例如：「朝左平移」「平移走向書櫃」）。

★ 反向移動（counter）：相對另一個演員的動線而執行的動線，通常用來調度舞台上的人物配置（例如：法蘭克，當夏洛特往下舞台移動的時候你要朝反方向移動。）

★ 偷台／開台（cheat out／open out）：調整身體面向的角度以面朝更多觀眾。

★ 進出一號／進出二號／進出三號（in one／in two／in three）：意指舞台兩側的翼幕（wings）。「從一號出場」是指使用最靠近下舞台邊緣的翼幕離開舞台。這些也會被稱為「右一」「左三」，諸如此類，指的是從演員的角度而言的舞台左右兩側。

一、標記自己的動線

如上所述，在排練過程當中通常會更改走位，因此，演員經常要重新學之前學過的部分。業餘演員有時候會煞有其事地針對這些更動提出問題，例如「這是更動嗎？」或是告訴導演當下的指示和先前指示的不同。提出這些觀察既沒有必要又惹人討厭，而且有可能讓人覺得這個演員在說導演是個前後不一的領導者。專業演員會直接把新的走位更動學起來，他們知道把新舊版本拿來相比是沒有意義的。

劇本是某種神聖的物品，你應當如是以對。不管你對自己正在執行的演出有什麼感受，劇本是它的基礎，而且你的劇本代表了在這個作品當中專屬於你的故事。它不僅僅包含了角色的林林總總（台詞、歌詞、音樂）還包括你的筆記，註明自己在故事中應該執行的任務。你可能會寫下關於走位的筆記，你可能會記下導演的指示，或是編舞家、服裝設計、音樂總監等人說過什麼，讓你心有所感而且幫助你塑造角色或是敘述故事的關鍵。

你可能會在頁面空白處畫個具有特殊意義的東西好幫助自己針對某場戲做好情緒準備。我想表達的是，這是一個你自己（甚至很私密的）用來完成演出的指導手冊，你要尊重這個劇本以及你在劇本裡下的工夫。要對這個東西所囊括的內容還有你在其中的探索心存敬意，還要尊重你同仁的劇本，絕對不能擅自翻閱他們的劇本或是在上面隨手塗寫。劇組裡的每個成員都有自己的一套私密工作過程，通常那個工作過程會記錄在劇本上。講這些都是假定你的劇本是印在紙本上的實體，而不是電子版。我之所以堅信應該用實體而不是電子劇本是因為劇場發生在實體世界裡，製作當中可能有

些技術上或數位化的魔法，但終究而言，劇場就是在部落火堆周圍團聚在一起的人透過文字歌曲和舞蹈，他們把故事說出來，分享臨場感受。那是一種原始本能的活動，也是讓我們返回劇場且深感五體通暢的原因。

——畢比・諾維爾十[18]

丟本

排練過程進行到某個階段，演員會開始「丟本」，意思是他們在排練的時候手上不會拿著劇本。導演可能會指定某個時間點進行這個轉換過程，但更多情況下是演員自己決定何時丟本。

在這個時候，演員如果卡住的話可能會「要求提詞」（call for line）。演員會直接喊「詞」（line）？然後舞台監督就把演員接下來的幾個台詞大聲讀出來。（經驗老道的演員都學會不浪費時間去道歉或自責，例如「我真不敢相信自己會忘詞」或是「可惡，我今天早上還記得的」。）

對於正在試著丟本的演員你絕對不能表現得不耐煩，只需要照著自己的時間進度去記誦台詞。

幫忙

在排練當中如果同台演員「翻白眼」（忘記自己的台詞）的時候，業餘演員可能會有衝動想去「幫助」受困的演員然後將對方忘記的詞講出來。

專業演員知道這在業界裡是**嚴重違規**，這有可能讓人覺得你愛現，或是覺得你因為對劇本比較熟就比同台演員更了不起。也有可能這位「想幫忙」的演員念錯台詞，讓正在背誦劇本的演員加倍困惑。如果有演員要求提詞，除了被指定「看本」（on book）的人員（針對提醒台詞的功用而留意劇本）之外，其他人不可任意幫忙。

這規則也沿用到落了詞或是講錯詞的時候。你可能知道輪到誰說台詞（或是有人講錯了一句台詞），然後有強烈的衝動想要提醒對方。記得要

18 畢比‧諾維爾十曾獲得兩項東尼獎，兩項艾美獎，以及一座戲劇桌獎。

忍住，因為這不恰當。

同樣的，沒有人可以自以為是演員和導演之間的溝通橋樑。幫助同台演員了解導演給的筆記、分享你在前一檔戲裡學到的經驗：「我之前演這個戲的時候⋯⋯」，或是提醒同台演員他們的走位：「我覺得你應該是要在左舞台」，都是被嚴格禁止的舉動，這些會有違指揮系統、讓人對領導失去信任，以及引發怨懟。

這麼一個禁止「提供協助」的觀念也包含對舞台演員來說最為神聖不可侵犯的行為準則：**絕對不能給同事筆記**。絕對不要建議別人要怎麼去塑造他們的角色、怎麼詮釋一段場景、怎麼說台詞，或給任何其他建議。

即便知道這個神聖準則的演員，有時還是會嘗試旁門左道去傳達他們對別人的建議或指正，同時假裝自己沒做那種事。為了不讓新進演員認為自己可以偷偷實行自己想出的給同台演員筆記的新招數，下面是三個眾所皆知的技巧：

★ 當你覺得其他人做錯的時候大聲公開地尋求釐清。例如：「我們拿的劇本版本都一樣嗎？我的寫說這裡要暫停。」「對不起，你之前不是說要在**第四拍**的時候走這一步嗎？」

★ 尋求導演指示的同時期望同台演員會聽到而後更改他們的表演。例如：「你覺得我們這場戲的速度適當嗎？我覺得自己演得有點慢。」「你聽得到我們的聲音嗎，還是我們要投射多一點？」

★ 故意針對同台演員**沒做的事情**給予稱讚，誘導對方去做那件事情。例如：「我好喜歡你都用這麼多能量來演這一場戲。」

這一些處心積慮的違規行為不但永遠都會被看穿而且從來不受歡迎。

另外也可能會造成反作用，因為沒有導演喜歡演員試圖操縱排練過程。與其把自己幻想為一個「影子」導演、「影子」音樂總監、「影子」編舞，按照行規你應該要謹守自己的工作職責。**儘管你的點子再了不起都要遵守這個規則。**

一、灰色區域

當演員們一起排練雙方都有戲份的場景時，「禁止給筆記」這條規矩會有模糊界線，因為在場景中同心協力並且討論角色們如何互相影響是再恰當不過的事，只要討論的內容不越界變成導演指令。

定位

表演人員有時候會選擇進行（或是被鼓勵執行）「定位」，這代表的是在表演當中不使用完整音量或是全副精力，這個技巧可以避免讓聲音或身體的能量耗盡，特別是當排練過程需要反覆執行的時候特別有用。在使用這個技巧之前，尋求導演、舞監或音樂總監的許可會是個好主意。

維安規則

在製作進行排練和演出的這兩個階段，會有關於維安的嚴格規定。因為不同於辦公室、商店、或其他工作場所，排練空間和劇場都是充滿未知

的環境，特別容易發生意外。

維安規則的首要類別關乎到舞台上的虛擬暴力，所有舞台打鬥場景需要透過縝密的動作編排並徹底仔細的排練，直到所有演員都對他們的動作信心飽滿。這些套招通常會在每一場演出之前被安排複習（詳見第六章「首演之後」（「打鬥練習」（fight call）段落。）無論如何，所有人都不能在打鬥場景中過分入戲然後做出令人無法預期的舉動，演員經常就是這樣受傷的。

如果有道具武器，維安規則會更加明文規定，除了在演出中會使用道具武器的人，沒有任何人可以碰觸該項道具武器，即便如此，武器能被使用的時機**僅僅**包括訓練、排練、安全檢查，和演出。這項規則在專業劇場裡是如鋼鐵般的紀律被嚴格遵守。使用武器的時候，不能用來朝向任何人（包括自己）玩耍，這一點甚至適用在不鋒利的刀子、不能上膛的手槍、塑膠製的玩具或複製品，特別是可能有或沒有空包彈的槍枝，任何拿這些道具來戲弄的舉動都被嚴格禁止。

親密戲

有些演出會有例如親吻、撫摸、裸體或是模擬性交的親密行為，在了解這些片段在特定製作當中會如何安排之前，演員絕對不能擅自在排練當中逕自執行這些行為。

在排練過程當中，親密舉動一定要細心謹慎且在特定安排下展開，為了達到這個目的，劇組團隊裡通常會加上一名親密動作編舞家（Intimacy Choreographer）或是親密戲協調專員（intimacy coordinator, 簡稱 IC）。IC 會確保場景中的演員都感到安全且不尷尬，確定親密動作不會逾越先前大家同意的程度、確定沒有人犯規、確定每一場戲都精確排練過以避免意外。

在沒有 IC 的製作裡，你一定要與同場景的搭檔以及導演商討他們想要怎麼執行這些片段。

休息

排練期間會需要不定期的休息。在工會管轄的製作裡，會有明文規定

什麼時候要安排休息時間。這些時段不適合用來跟導演、編舞，或是音樂總監進行一對一與工作相關的談話，不管想進行交談的是誰。休息時段不能用來給筆記或是進行私下排練，演員和創作團隊都需要休息時段。對想要在休息時間進行工作的人，最無傷大雅的迂迴方式是用一些理由打發，類似「當然沒問題，但是我得去上一下洗手間。」或是「當然沒問題，讓我先回個電話。」然後等到休息時間結束時再回來。

表演筆記

表演筆記是導演或是其他專責人員提供給表演者的指正、建議、調整或確認。筆記會發生在整個排練過程當中，演出人員應該要把筆記融會貫通到演出當中，給筆記的時機點可能會在工作現場、排練告一段落眾人聚會時，或是用電子郵件告知。

跟其他事項一樣，給予和接受筆記有其相關的行規以及傳統。在專業場合，這些規矩廣為人知並被嚴格遵守，未經授權的筆記會造成困擾、引發怨懟以及影響劇組整體穩定。

一、誰可以給筆記？

顯然的，劇組裡的導演有權利針對演員的各個面向給予筆記。在傳統上，這項特權在首演當晚終止，而維持演出品質的職責正式移接到舞台監督手中。

（在排練當中，舞監組的成員可以提供「台詞筆記」（更正演員說錯的台詞。）

編舞家可以提供跟舞蹈有關的筆記。開演之後，舞蹈隊長（dance captain，該員也是劇組演員之一）會負責提供維持舞蹈動作品質的筆記。

音樂總監可以提供與音樂有關的筆記。

有時候這些部門會相互重疊，所以沒有必要在這些節骨眼上斤斤計較。

二、誰不能給筆記

如同先前所強調的，沒有任何演員可以給同台演員筆記。雖然演員可以與其他在同一場戲裡的演員討論、分享細節或是提出請求，例如：「你

有沒有可能講那一句台詞的時後稍微提早那麼一點點，好讓我可以移到門邊？」但這類的交談要盡量避免發生，而且一定要小心進行以免有所不妥。

演員給別人筆記是個很嚴重的犯規行為，很有可能會遭到對方毫不客氣的反彈。

同樣地，不能給筆記的還包括導演助理（assistant directors）、舞台監督助理（assistant stage managers）、協同音樂總監（associate music directors）、和協同編舞（associate choreographers），除非這些人員是代替他們的部門主管傳達筆記。

其他部門的人員不應該給演員筆記，例如劇團管理部門、電力維修部門、木工部門，或是樂團。製作人以及劇作家的筆記應該要透過導演，絕對不能直接傳遞給演員。然而，這些情況確實會發生，處理的時候要展現優雅氣度。（見後面「回應未授權的筆記」段落。）

三、給筆記的時機

絕對不能在排練時間結束之後或是在休息時間當中給演員筆記，如果這屢次發生，最好是私底下讓舞台監督知道這個情況。

四、與一群人同時聽筆記

長久以來演員們有一個心照不宣的規矩，那規矩通常叫做「你就乖乖的把筆記聽進去。」當一群人一起聽筆記的時候不適合討論或爭辯，因為那會拖延整個劇組的時間（通常會讓大家晚回家。）在這種場合接收筆記時，只要寫下來然後說「知道了」或是「謝謝」，如果你需要**簡短的釐清**，可以發問，例如：「你指的是第二幕嗎？」或是「對不起，能再說一遍嗎？」超過這些範圍的問題都應該稍後再去找給筆記的人討論。那些提問題、表達反對意見，或是探討藝術性因而拖延筆記時間的人會很快成為眾矢之的。

尤其要注意，演員回應筆記時如果帶有質疑筆記正當性的口吻會惹導演不舒服，例如說「真的嗎？」「我以為我有做到啊」或是「但你昨天跟

我說……」，如果導演給的筆記是你已經在做的內容，就繼續照樣做，如果要你改，你就改，問導演「真的嗎？」絕對只會得到一種答案「沒錯，真的。」筆記不是法庭判決，給筆記的時間不是法庭審判時間，沒有必要強詞奪理。你就乖乖地把筆記聽進去。

好的做法是（**不管你覺得有沒有必要**）把導演給你的筆記寫下來，因為那會讓人覺得你有敬意、專注，而且有心執行被交代的事情。

五、單獨聽筆記

有時候基於各式各樣的理由你可能會在一對一的情況下被導演給筆記。如果這種情況讓你覺得不舒服，你可以提出要求請一個舞監在場陪同。在這些場合你可以專注在你的角色上，從導演那裡獲得更多細心的指引。

對筆記表現出具有敵意的態度是非常不恰當的行為，心裡要記得所有人都用心地想做好一齣戲。同樣要記得的是，導演不需要你覺得他有才華他才有權給你筆記，導演（與才華無關）基於其執掌就是有權給你筆記。

從容優雅地接受筆記，尊敬導演的權威。如果筆記不夠清楚，尋求釐清的時候要展現出同心協力的態度。

六、如何回應冷酷的筆記

對於任何筆記，最佳回應是「好極了，謝謝。」即便給筆記的人態度惡劣或是刻薄也是如此。有些導演的心地不仁慈；有些會大聲嚷嚷；有些會給無濟於事的筆記，例如「搞好一點」或是「把它做好」。即使如此，「好極了，謝謝」還是演員的回應樣本。永遠都要想著實事求是，而不要鑽牛角尖。如果導演說「演得很糟糕」，比較務實的回應會是：「我很想改進，你能提供一些我可以自己做功課的細節嗎？」不管導演怎麼回應，你的回應就是「好極了，謝謝。」

七、如何回應你不同意的筆記

除非有維安或是其他嚴重考量（見後方「拒絕筆記」段落），演員有責任在質疑筆記的優劣之前先想辦法加以執行，過早對筆記提出反對意見

會顯得你對導演缺乏信心，這很難會有善果，這並不是說執行筆記後不能討論，這只是說明筆記不應該立刻被演員抵抗。

在你誠心想盡辦法之後，如果還是覺得筆記有問題，你完全有立場把該筆記提給導演進行討論。然而，如同歷久不衰的格言：慎選戰場（choose your battles），謹慎考慮自己反對的理由是否合理，同時衡量這個問題值不值得提出來，如果答案為是，那麼就採取最不具有挑釁意味的方式進行。

每個排練的氛圍都不一樣，每個導演都不一樣，因此你要進行這些討論的方法也會不同，如果你私底下提出自己與筆記相左的意見，而不是在大庭廣眾之下提出，很多導演會比較樂於給予回應。避免質疑指令初衷的好壞，重要的是要解釋你在執行上遇到的困境，請求對方給予協助，相反的，已自己的立場告訴導演他們哪裡做錯了，對你不會有任何好處。

讓我把話說清楚：我認為演員的工作項目之一就是要想辦法執行導演的筆記或指示，即便我們不覺得妥當。話雖如此，我第三次登上百老匯舞

台的時候有個狀況，導演針對一個很棘手卻又曼妙的場景一直給我很多意見。在反覆排練而且執行所有的嘗試之後，我心安理得地說：「為了想讓你對這個場景覺得滿意而且執行你給的筆記，而確實檢視這一場戲的真諦，我一直想『做對』而沒有試圖『進行改善』。」導演的反應很讚而且讓我們之後幾次排到那場戲的時候自行發揮，我覺得那是我第一次對自己有所體悟，然後有辦法在溝通時表達清楚且不帶有敵意，進而達到令人滿意的結果。這是畢生的志業，讓我們知道自己何以是現在的自己，能夠在一個行業裡做這些功夫而且又被人覺得有價值，真是有福氣。

——西莉雅‧基南－伯格 19

八、如何拒絕筆記

在一些少見的情況下，演員有權據理反對執行某一個筆記。如果執行筆記會對某人的人身安全或是身體健康造成威脅，演員應當要有風度且堅

決地拒絕。這個道理也適用在沒有事先經過討論取得共識的打鬥、裸體，或是有性行為的場景當中。

讓演員可以合理拒絕筆記的原因非常少見，但是當這類情況發生時，演員應該要立刻當機而為。跟所有情況一樣，堅決明確的態度要顧及到風度和敬意。如果有個筆記**絕對不能接受**，最好不要試圖尋求對方同意，因為那樣的口吻會導致不確定的結果。例如：問「我們能不能先走位試試看？」可能會得到「不用，直接來就行。」的回應。最好的方式是態度堅決且又保持敬意：「在我執行前我們一定要先進行討論，現在是好時機嗎？」將自己的需求以沒有轉圜空間的原則加以陳述也會很有效：「在沒有跟編舞家演練之前，我不排打鬥戲（裸戲、性愛場景。）」這些話不用說得咄咄逼人。我們可以保持著既優雅且合群的風度，又堅定自己的立場。

19
西莉雅・基南-伯格曾獲一座東尼獎，三座戲劇桌獎，以及一座外圈劇評人獎（Outer Critics Circle Award）。

九、如何回應未經授權的筆記

三不五時，你可能會遇到一些人不明白規矩，逕自對你的角色提出建議，這些未經授權的筆記可能會來自於沒有經驗的製作人、劇作家、導演助理、劇團的董事會成員，或甚至（在開演之後）一般大眾。更常見的情況是，這些筆記可能是同台演員當中那些不知道規矩，或是自以為他們明察秋毫的能力凌駕於行規之上的人。同樣地，適當的做法是對他們的筆記表示感謝。然而，在這種情況下，演員們絕對要小心，別執行這些筆記。

演員們對這些未經授權的筆記可以優雅從容地置之不理。

設計排練

當作品的走位已經被安排好，而且大致上已經被演員們背下來的時候，通常會有一個讓設計團隊觀看排練的場合。這個排練時段可以讓設計團隊評估他們各自的工作內容可以如何在情境之中執行，同時觀察任何潛在的問題。演員務必要了解的是，設計人員們會一邊觀看一邊工作，所以比較

不會給予一般觀眾會有的反應，例如笑聲或掌聲。他們在場的任務也不是提出指正，而是想辦法把他們自己的工作和你的工作融為一體。把設計排練當作一般排練，盡量不要基於他們的反應來評估劇作當下的好壞。

一日之終

除了舞台監督之外沒有人可以讓劇組演員解散下班離開排練場，即使導演已經完成了當天排定的和該演員的工作進度，舞監可能有其他原因需要演員留在現場。有時候是要該演員和另一個成員進行工作，例如口音訓練（dialect coach），有時候可能是要測試服裝或假髮。沒有舞監的允許，你不能離開排練場，如果你認為你當天的工作已經結束，可以和舞監確認是否如此，但進行確認的時候不能打斷其他人正在進行的工作。

排練剛結束的時候不適合找導演、舞監或其他設計人員進行討論，因為他們可能得立刻開會討論安排隔天的計畫。要學會察言觀色，另外如果某人看起來有空，你可以放輕鬆上前詢問。

無論如何，離開的時候說聲晚安或謝謝是妥當的做法。

第二章 如何與創作人員、管理人員、同台演員和技術人員相處

在職業舞台演員的生涯裡，演員會跟一群無與倫比的人共事，這些人的工作迥異且各司其職。對這些不同部門的人員有所瞭解並知道他們之間如何互動，有助於演員和這些人員相處愉快且溝通順暢。

依演員觀點而定的職稱

讓劇團能夠維持高效能運作的重要關鍵之一是清楚的指揮鏈，這指的是，誰負責什麼，以及誰可以對誰發號施令。在各個部門錯綜復雜的情況下，且各個藝術領域又如此地盤根錯節，一個製作團隊（如果想要完善經營的話）一定要相當嚴格地遵照既定的組織架構，這樣不僅能讓團隊裡的成員避免冒犯到彼此，更重要的是，當訊息相互牴觸時或是未授權的指示

出現時，成員間能夠避免誤解。

在後面，你會看到一張從演員視角出發的各個職位示意圖，除了顯示出演員在整個環境下的相對位置之外，這張圖也提供機會讓我們開始對其他部門的工作內容有所認知，儘管排練階段我們的互動絕大部分只限於導演，但對整個製作的組織架構有所理解，對演員的價值是不可言喻的。

組織架構圖：與演員相對的職稱

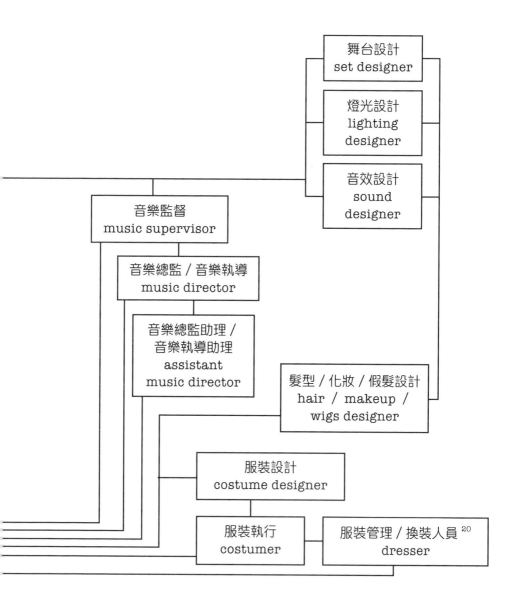

舞台設計
set designer

燈光設計
lighting designer

音效設計
sound designer

音樂監督
music supervisor

音樂總監 / 音樂執導
music director

音樂總監助理 /
音樂執導助理
assistant
music director

髮型 / 化妝 / 假髮設計
hair / makeup /
wigs designer

服裝設計
costume designer

服裝執行
costumer

服裝管理 / 換裝人員 [20]
dresser

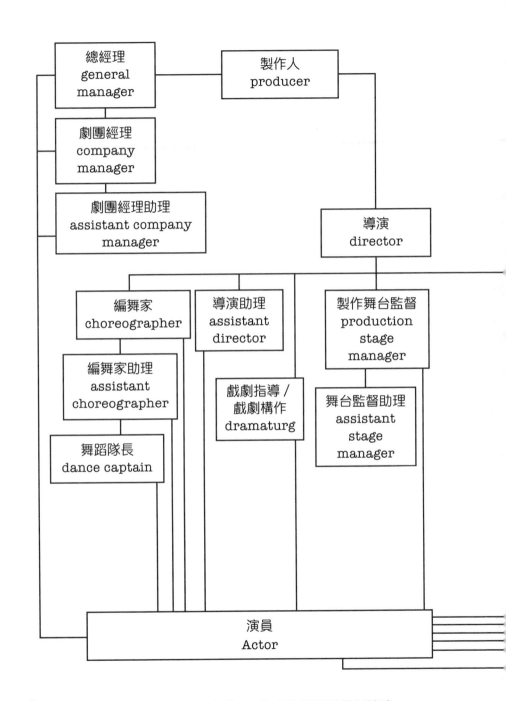

下面列舉的是演員最有可能有接觸到的工作人員，以及最洽當的應對進退。

一、導演

劇場導演有權對舞台上所有會發生的事情做出決定。在排練階段，只有導演可以給演員表演筆記。演員有權與導演討論針對表演的任何細節，但需要視時機妥當與否並善用交際手腕。不管在任何情況下，演員都不能對其他演員的表演或是製作的任何細節向導演提出建議，除非當該細節會直接影響演員本身。

在許多不同劇組當中工作，職業舞台演員會和許多不同的導演合作，每個導演有其慣用的流程、手法，以及態度。這些導演林林總總的經驗值對演員來說是個難能可貴的優勢：在不同領導風格下工作會培養一個人的適應性，並增進一個人的氣度才華和交際能力。日積月累之下，演員會培養出好上加好的技能來理解筆記和執行筆記。這些都有助於演員突破自己能力的局限，讓演員更易於共事、更懂得如何享受過程，也因此更容易受

人雇用。

二、舞台監督

製作舞台監督是演員的直屬上級指導。只有這個人可以協調時間表、安排演員參加排練、宣布休息時間、工作結束時讓演員離開、安排試穿服裝的時間，諸如此類。如果演員來不及準時抵達，或是在無預警的情況下必須缺席演出，演員必須立刻通知舞台監督。演出開幕之後，導演會從製作當中功成身退，由製作舞台監督接手掌舵。

專業舞台演員針對他與舞台監督之間的互動能做的功德之一就是想辦法了解舞監工作的龐雜度，在考量到這些工作項目的同時，避免拿些瑣碎不打緊的事物或要求去打擾舞監。你的舞監乃身為整個製作團隊的樞紐，這一點至為重要。

<hr>

20 在台灣，服裝管理（wardrobe）一職通常身兼服裝執行（costumer）以及服裝管理／換裝人員（dresser）。相較之下，dresser 一詞多了一層「幫助別人穿衣服」的含義。

三、劇團經理

劇團經理掌管所有跟演出**沒有直接關係**的演出人員事務。這些事物包括發放薪資、協調時間、處理票務需求、解決與工作有關的傷害事故，以及安排專訪、公關活動出席，和其他行銷場合的出席時間。在巡迴演出的製作當中，劇團管理部門（company management department）負責安排交通和住宿。有些還會做更多，像是提供每一站的相關資訊（觀光景點、飲食選項等等。）有關任何後勤需求、行政流程，或是其他非演出事項有關的問題，演員應該要詢問劇團經理。

四、音樂總監

與音樂總監進行工作時，內容應限於為了學習或複習演員的演唱段落以及詮釋所需要發生的互動。

五、編舞家（以及其他編排舞台動作的人員）

跟編排舞台動作人員進行工作的時候，演員會面臨到許多不同的編排

風格，以及他們對演員的意見所持的不同態度。打鬥場景和親密場景的編排人員比較容易關注到演員是否舒適自在，演員必須無時無刻表達自己的顧慮和界線。舞蹈編排和動作指導的合作偏好性則有比較大的區別，有些歡迎表演者隨性發展他們自己的動作，有些則會設計極細微的肢體動作而且要求演員精確無誤地重複執行。

六、服裝設計

　　服裝設計人員對演員的意見也會抱持不同的興趣。很多服裝設計覺得從演員身上學到角色穿什麼比較適合是很有幫助的方式，但是演員絕對不能預設每個服裝設計師都會讓演員有機會表達意見。話雖如此，演員永遠可以在某些方面表達需求，例如安全考量、裸露尺度、身體過敏、影響肢體擺動，或者是演出時服裝會怎麼如何影響體溫。此外，如果服飾讓身體感到不適（例如鞋子太緊）演員應該要反應出來，他們有權要求團隊改善這些問題。

演員也可以依照他們對角色的理解針對服裝選項表達意見。演員甚至可以覺得某個配件（或是在設計上的某一項更動）對他們的工作不可或缺。如果演員和服裝管理人員意見不合，**且演員著實覺得有必要**，演員可以把狀況向導演表達。但是這個舉動必須**三思而後行**，因為這麼一來極有可能會顯得跨界去管別人的專業事務，也有可能被別人覺得你這個演員很難搞。

我在全世界的劇場、音樂劇、電影、電視，以及音樂會舞台上裡擔任演員／歌手的這麼多個順利的年頭當中學到最重要的事情是：珍惜有幸能夠一起合作的夥伴們。幸運的是，我的老師們、樂手們、無與倫比的設計師們、假髮師傅們、假髮造型師們、快換人員、後台工作人員、音響大哥們、導演們、編舞家們，還有和我一同演出、一同說故事的演員們──這些都是教導我如何把演出做得盡善盡美的重要藝術家。對於這些了不起的大師們，我終身心存感激，我也會緊緊把持住這些偉大藝術家分享給我的原則，我也會持續適時事宜地分享他們的智慧，能做到這一讓我倍感榮耀。

七、劇作家、作曲家及作詞家

——貝蒂・芭克利[21]

在大部分的情況下，演員沒有辦法與原創作者直接聯繫。然而，如果參與新編或是正在發展的作品創作過程，這些人員確實有可能出現在排練現場。在這些時候，演員可能會被邀請一同對作品提出想法。當你收到邀請參與這個過程時，要細心對待創作智慧財產權，保持謙虛，並且謹言慎行。下列是一些基本規則：

★ 絕對不能在沒有被邀請的情況下給予對方建議。

★ 絕對不能提供完整精確的素材，僅能提供想法。只有作者可以書寫確切的台詞，只有作曲家可以譜寫旋律。

21 貝蒂・芭克利曾獲得一座東尼獎，曾提名葛萊美獎（Grammy Award）與奧立佛獎（Laurence Olivier Award），並於二〇一二年登上美國戲劇名人堂（American Theater Hall of Fame）。

★ 即便對方邀請你提供想法，也絕對不要針對其他角色或是你沒有參與的場景提出更動的建議。

★ 提出建議的時候，創作人員和導演都必須在場。

★ 發言給予建議的時候一定要適度。如果你發現自己提供的建議比其他劇組演員來的多，這時你最好要稍安勿躁。不管你的建議有多讚，過度參與很容易導致他人的反感。

八、同台演員

演員們通常都很活潑、愛搞怪、有創意，且互相扶持，這個多采多姿又善待新進人員的團體是每個人都巴不得加入的世界。你也會發現自己跟他們互動絕大部分都充滿喜悅、肝膽相照。儘管如此，每一個不同的表演工作都會形成全然不同的團隊組合，而每個人都有他們各自的獨特行為。

我們在工作時相濡以沫的程度**有時候**確實會讓我們表現出自己個性當中不太好的面向。時間久了，專業演員會練就一身本領，在處理這些與劇組演員相處的應對進退時，既能泰然自若又能維持和諧。針對這一部份有一些

原則可以提供幫助：

★ 不要熟得過快。雖然善意的友誼永遠不會失當，但不要過早認定對方會立刻回以深度的親密感。有時候，在很短的時間裡，你原本想成為摯友的對象會露出令人討厭的真面目。

★ 想辦法不讓問題往心裡去。每個人都在解決自己的困境，幾乎不會刻意冒犯其他人。為了讓你心裡舒坦一些，要練習盡量寬宏大量的去解讀一些可能很傷人的話。凡是你能力允許的時候，得過且過。

★ 把道歉練成習慣。誰人無過，一句道歉受用無窮，因為那表示你尊重他人的感受。絕對不要驕傲自滿，而不去替自己的行為負責。

★ 展現合作意願。除了問題（不管在台上或台下）都一定要解決。解決問題時把劇組演員視為能與你**一同**想辦法的對象，絕對好過跟對方互動時還對他們的舉動心存怨懟。要相信對方心存善意。

無論你這一輩子從事什麼，一定會遇到難搞的人，現實就是如此。儘管我們這一行會有機會打扮得光鮮亮麗，假裝自己是別人，還是會有演員對此有怨言。他們會抱怨劇組裡其他的演員、他們的戲服、導演、為了去後台休息室要爬多少樓梯……你懂我的意思。你的工作不是去理會他們，你的工作是每天晚上想盡辦法給觀眾最好的演出。如果有個難纏鬼影響了你在演出時的表現，你便是失職了，你沒有「在當下」。這個現實很殘酷，但它總歸是個現實。下戲之後呢？要仁慈，不要把自己扯進別人的麻煩裡。

那跟你無關，只有你能夠讓自己不受其影響，保持愉悅，屢試不爽，難搞的人難成大器，可能要花點時間其他人才會察覺，但是真相總會水落石出。四兩撥千金，專注在自己的初衷，好好走自己的路，努力下功夫，要記得其他人有他們自己的路要走，不要屈服於他們，不論他們出什麼招讓你接。你的初衷。

——萊絲莉‧瑪格麗塔

九、工會代表

如果劇組演員的成員裡有劇場演員工會的成員，演員們會在排練的第一天投票選出代表劇組的工會成員。在大型製作中，可能會有一個負責主要演員的工會代表和一個負責群戲演員的工會代表。代表的功能是擔任演員和劇團管理人員的聯繫窗口，而演員們能夠匿名提出申訴以避免讓人覺得難搞。工會代表的權責只限於處理可能會違反工會規定的事項，不應該被視為決定事務是否棘手的顧問人員。

十、遞補演員

在你和遞補演員的相處過程中（如果**有人擔任**你的遞補演員）有機會讓你提前關照同台演員，做好你不在時的準備。大方地給予支持和鼓勵，你就能協助遞補演員做好登台演出的準備。雖然演員不應當把訓練遞補演員的工作自己攬來做（導那個人的戲當然是不好的行為），但可以有風度地表示你願意分享心得或是小訣竅，或起碼讓遞補演員知道你願意回答他

們的問題。如果情況迫使你必須缺席演出，你會希望你的角色不會被搞砸，讓同台演員依舊能上演一齣好戲。

十一、後台工作人員

對各式各樣的後台工作職稱和他們工作內容培養一些基本知識，並且想辦法記住他們的名字，對演員來說是很受用的。儘管這不在你的工作項目清單上，但這種做法確實能展現你的用心，而且會讓後台更具有向心力。

要記住：大部分的後台工作人員比演員早到又比演員晚離開，而且他們的工作不會受到觀眾的讚賞，但是他們很多人在劇場的經驗會比你更豐富，講這些意思是他們應該受到你的尊重。後台工作人員不是你的屬下，他們是你的同事，是劇團成員的一份子，所以要記住他們的名字，與他們結交好友誼。另外還要留意，在某些情況下，後台工作人員當中有的是劇院的固定員工，而不是專為該場演出而雇用的人員，這代表你是**他們場地上的**過客，一定要把他們當作地主來相待。

專門規劃給後台工作人員使用的區域——特別是休息室——演員們除非受到邀請絕對不能擅入。同樣的，在那些區域裡的物品，例如食物或飲料，演員不能拿來用。

後面的圖表提供了一般典型後台工作人員的相互從屬關係，可以好好記下每一場表演除了演員之外要動用到多少人才能完成。

有關其他行業和技藝，能學多少學多少……等你了解其他人的工作內容，你會開始懂得把一場演出做起來所需要的全副配備有多複雜。你會對其他同仁產生敬意，而且體會自己不是世界的中心。你會變成一個更好的員工以及更優秀的人。

<div align="right">

——艾琳·格拉夫
22

</div>

組織圖：後台工作人員職位一覽

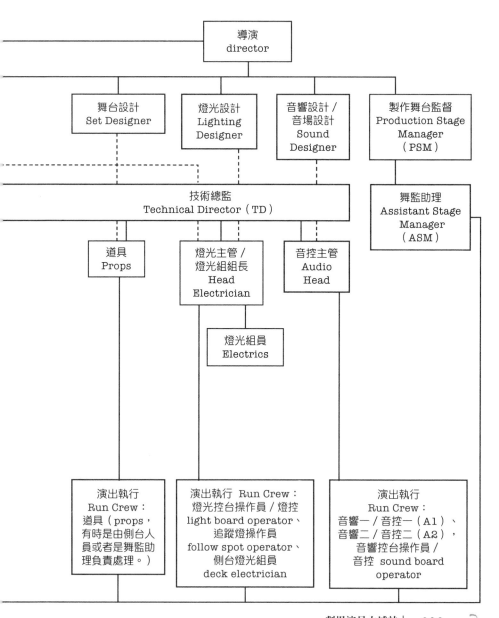

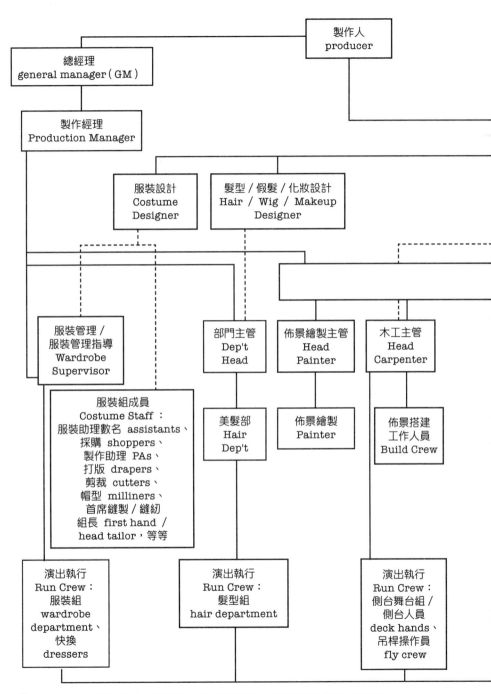

十二、服裝員

在劇場術語中，「服裝員」是服裝組員當中負責維護服裝、在每場演出時把它們整理好以及有需要的時候，協助演員更換戲服。有時候，服裝員也會協助額外的事務。舉例來說，負責協助演出特別吃重的角色的服裝員可能會在演員換場的休息片刻捧著水壺或毛巾在側台待命。演員和服裝員的工作關係比其他後台人員都更為緊密，兩者之間結為好友或是互道心事也是常見的事。事實上，這份關係重要的程度，讓明星通常會一二再再而三地在每場演出中都要求同一位服裝員，有時候甚至會把他們的服裝員列入合約中的必要項目。

給服裝員小費是必要的做法，在每一個劇院都是如此，不管是在百老匯、巡迴、或是其他各地演出。給服裝員小費的時機通常是從首演開始到下檔之間，每一週最後一場演出結束後。依不同的考量小費金額不一。薪水較高的人應該要慷慨點，需要多次快換或是戲服需要特別加以維護的人

也一樣。相對而言，只有一套戲服或是能自行換裝不需要協助的演員，可以給少一點。如果你是劇場新人，最好向劇組其他演員或是服裝組的主管請問適當的金額。

給小費的時候，直接把現金留在梳妝台上是不禮貌的。慣例是將小費放在一個署名服裝員的信封裡然後親自交遞。通常同一個化妝休息室裡共用同一位服裝員的演員們會把小費收集放在一個信封裡。也常有演員給服裝員卡片或是禮物。

凱特‧麥克李爾（Kate McAleer）、貝瑞‧霍夫（Barry Hoff）、梅蘭妮‧漢森（Melanie Hansen）……這些才華洋溢的人們不僅僅幫我拉拉鍊或是在每場演出準備乾淨的褲襪……我和凱特會一起看尼克與諾拉《Nick and Nora》[23] 然後笑到歇斯底里。貝瑞會設計一個能夠讓我的筋骨（和年久力

23 《尼克與諾拉》是一對源自於偵探小說《瘦子》（The Thin Man）當中的人物，多年來被改編成電視、電影，戲劇。

衰的膝蓋，得以歇息的支架，好讓我獲得身心舒緩。阿梅和貝瑞會在帝國劇院（Imperial）[24]的三樓掛起節日裝飾逗我們歡心。他們知道我們血糖過低時會需要什麼食物，或是過高時需要誰來幫忙消化。他們比士兵們的工作時數還長，雖然他們從來不把私生活帶進化妝休息室裡，但我們還是可以恣意分享我們的私生活——她們是我們的心理治療師、（謝幕之後的）調酒師、摯友、護士、同袍。一定要每週給他們小費。我真該多給一點才對。

——喬安娜・格利森[25]

十三、製作人

　　演員幾乎不會和製作人有任何互動，除了在首演當晚互道祝福，以及三不五時噓寒問暖。除了極為特殊的情況，演員絕對不能直接去找製作人討論和工作有關的事宜。

性騷擾

美國平等就業機會委員會[26] 已針對工作場合的性騷擾明列規範。這些內容明訂受到禁止的行為以及申訴程序。理論上，這適用於所有工作場合。

然而，要找到像我們這一行一樣的工作環境其實很強人所難。在劇場裡，每天正常的例行工作過程當中，看到某人熱情地親同事不會是什麼大驚小怪的事。也有可能某人的工作內容包含具有性別歧視的言語、模擬的性愛行為、或是在千百人面前穿著（或是不穿）一些在其他工作場合會被視為不雅的打扮。在後台，同仁進行快換場景之間常會被看到只穿著內衣內褲的樣子。這些都不會在一般公司行號當中出現。甚至，後台常常出現趣味橫生的插科打諢，這些言談經常包括一些足以讓大部分人丟掉飯碗的

24 紐約百老匯眾多劇院的一座。
25 喬安娜．格利森出生於加拿大，曾以其在《拜訪森林》（Into the Woods）當中的表現獲得一座東尼獎。
26 The United States Equal Employment Opportunity Commission

內容。很多人知道演員們把打情罵俏當娛樂、把俗氣當有趣，連最為黑暗的禁忌內容都可以拿來開玩笑。這也都是我們這群人的特殊傳統。

儘管如此，演員跟所有人一樣，完全有權在一個免於性騷擾的環境下工作。於是我們發現自己有個難解的困境。雖然關於這個爭議勢必有諸多不同的意見，我們在此提供一個可靠的經驗法則：性騷擾端看當事人的觀點。意思是如果有人覺得自己被性騷擾，**一定要**嚴正以對，不能置之不理。

除此之外，根據正式的性騷擾條款，如果你目睹或是耳聞到讓你覺得自己被性騷擾的事情，你有權把它說出來，讓別人知道。

不要裝傻去否認這個議題有多棘手，每個行為會得到什麼樣子的反應都視情況而定。在同一個劇組裡，讓某人覺得無傷大雅的行為可能會讓另一個人感到備受威脅。

即便如此，如果你遭到性騷擾，一定要說出來，不只是為了你自己，也為了保護其他人免於因為同一個人而經歷相同的遭遇。

一、申訴時機與申訴對象

當演出人員覺得自己受到性騷擾時，可以先把這些不舒服傳達給那個做出讓你有這種感受的人。在許多情況下，這麼做的結果會得到及時的道歉，以及對方令人滿意的行為改善。因為我們的工作情況很特殊，某些會認為是性騷擾的事情只是因為誤解，或是因為某人不知道他們的行為對別人造成的影響。因此，我們大可在提出指責前先嘗試溝通。儘管如此，遇到自己覺得不妥當的行為時，演員應該毫不遲疑地提出來討論。

這些感受被傳達之後，如果該行為沒有立刻停止，受侵犯的一方有權採取正式手段，透過劇團經理提出告訴，視情況需要層層向上稟告。為了保護各方人員，做好備份文件是至關重要的工作。

一定要留意，跟劇團裡無關的人員申訴不能算是正式的陳情文件，也不能算是正式申訴，沒有辦法解決事端。這種作法無異於八卦，對於處理這種事情來說完全無濟於事。

虐待

在一些罕見的情況下，演員可能會遇到百分之百可以稱之為虐待的行為。虐待可能是在身體上、言語上，或是心理上。可能牽涉到人身威脅、名譽威脅、工作保障，或是其他方面。每一個職業演員都一定要理解，他們的工作要求內容並不包含容忍虐待。雖然我們天性可能較為敏感，有時候導致我們誤解他人的行為，但有些被我們察覺的事情並不能歸咎於我們的心性敏感。當某種處置毋庸置疑是虐待，演員絕對有權冷靜恭敬地要求對方停止，如果對方不停止，便要尋求補救方法。如果虐待行為持續，演員完全有權向最高管道進行申訴（包括採取法律途徑）而且可以據理退出劇組。

浪漫關係

發生在同事之間的浪漫關係很棘手。雖然傳統上有些針對此事的忠告，但當然並沒有一套放諸四海皆準的恆久準則。因此，專業標準對這種事情既不禁止也不鼓勵。然而，演員通常會被告誡不要和同劇組演員有牽扯，

這是有諸多原因的。首先，在劇場這個環境裡我們有理由對情感保持戒心，因為幻想在劇場裡會被假裝成現實生活，情投意合的感受可能是在工作過程當中引起（或催化），而當兩個演員扮演愛侶時更有可能。

我們可以斷言的是：很多在後台發生的交往關係會在演出下檔的時候結束。在演出檔期當中看似意義非凡、海枯石爛的，有可能會禁不起現實的歷練而煙消雲散。也曾經發生很多導致家中妻離子散的出軌行為，這些通常都讓出軌的當事人懊悔不已，他們以為自己找到心靈伴侶卻落得兩頭空。

成雙成對也有可能在劇組當中造成惱人的影響。有人可能會嫉妒，有人可能會擔心當事人不把演出的重要性擺在第一順位，即便是對於「演藝浪漫」[27] 這種情況，同組演員也會感到緊張，不知道這個新的交往會對台上演出和劇組互動造成什麼影響。還有在演出檔期當中可能會發生的分手。這種不幸的發展會影響到演員的演出，也會讓自己和他人的後台生活苦不

堪言，使大家都捲入這一對前任小倆口的麻煩漩渦裡。

儘管如此，也有一些在劇組裡發展而最後開花結果的成功交往關係。一起工作的時候陷入愛意是很自然的，尤其是當工作的內容如此私密時候。迷戀上跟你熱衷於相同事物的人也是很自然的。基於這些原因，全然阻擾劇場同儕當中的浪漫關係也不盡恰當。很多幸福鴛鴦很有可能會因此無緣相遇。

但是，由於劇場生活當中可能有諸多元素會讓我們的思路不盡清晰，在吸引力促使你採取行動之前，演員要善加考量上述的告誡。誠然，有些人說最好是在演出下檔之後再去探索這些演出檔期當中產生的情感。這項前人流傳下來的忠告，或許值得引以為戒。當然，每個情況都不一樣。

然而，在這個議題上有一個斬釘截鐵的規矩，也就是謹慎小心。因為其可能造成傷害。劇組當中的浪漫或是性愛關係應當被視為祕密，不關你有心或無意被牽扯進去，正牌的職業演員會隱藏所有跡象。不能有親密的舉止、不能眉來眼去、不能語帶曖昧地交頭接耳，這些都是對同儕們十分不敬的事情。

第四章 技術排練與預演

在典型的行事曆當中,劇團從排練場地轉移到表演場地的時機也是技術排練(通常簡稱為「技排」)開始的那一天。技排是個耗神耗力的階段,因為燈光轉場、音響轉場、舞台變換、道具、服裝,以及服裝變換都需要相互協調。這幾天裡的工作時數比較長,而且會有需要導演、舞監、製作經理、演員,和後台人員共同協力完成的難題。技排階段結束之後緊接著是預演階段。在預演階段當中,演出會呈現給首批購票觀眾,同時進行最後改變。

準備

為技排進行準備時很重要的部分是更注重對自我的保護。這段時間內要保持體力,盡量多休息,維持養分,把社交活動往後安排。這些習慣應該要持續到首演結束之後。

做好心理準備以便保持耐心。你可能得要長時間站立不動好讓燈光能進行調整，你可能得在別的場景技排的時候上好幾個小時，你也可能在排練當中等了一整天卻沒有機會上台。這並不代表誰不尊重你的時間，你的時間屬於製作團隊，你的配合度讓創作團隊有更多選擇的空間。準備可以讓你轉移注意力的東西、零食、創作計畫，不管你打算怎麼渡過這些漫長的日子。對同事們也要保持耐心，很多人會承受不少壓力或是與時間賽跑，情緒會耗弱、脾氣會緊繃，演員能夠做的最佳貢獻就是不要增加壓力。

有鑒於此，在這個階段一定要換個角度顧慮自己的需求，因為通常會有其他更為重要的事務。如果你不滿意自己被安排到的化妝休息室，或是某個燈泡壞了，此刻不會是抱怨這些的最佳時機。要牢記，技排是演員以外的人員工作最為賣力的時候。

進劇場

第一次抵達演出場地時（以及在整個演出檔期之間），一定要在簽到

時檢查看板，因為重要事項都會張貼在那上面。

舞監會事先安排每個人的化妝休息室位置，找到自己的化妝休息室，然後把自己安頓好。技排第一天，除了事先受到其他通知，演員們要留在後台區域，不能進入到舞台區域或是前台區域，直到有人請你過去。可能後台人員還在工作、繪製舞台、搭線、裝燈，或是測試器材。也有可能有些維安考量，演員要在進入這些區域之前先受到提點。

通常，在劇場裡的頭一天，演員在舞監部門邀請之後會先聚集在觀眾席聆聽簡報。接著通常會是在場景和後台區域走一圈。然後演員會被請回他們個別的化妝休息室，準備好開始從戲的開頭進行技排。

演員和導演與舞監的溝通方式會和以往不同，這些溝通大部分會在觀眾席進行，好獲得觀察舞台全景的最佳視野。導演經常會使用「上帝麥克風」（God mic）28，以便直接從其所在位置向全劇組發言。此外，舞監宣

28 舞台英文當中使用 God mic 是形容在技術排練的溝通過程中，演員們通常看不到導演或舞監，而他們的聲音彷彿如同神一般從天而降。

布事項時通常會透過後台的監聽系統。

對技術細節有任何微辭都要避免對其表達意見，這種言詞只會讓人覺得你這個人不懂心存感激，即便同意你意見的演員也有可能在他們心裡記住這種令人不舒服的印象。記住自己屬於哪個部門，守好本分，要有信心問題都會被解決，儘管結果不一定會投你所好。

當一個新的製作從排練場移到舞台上之後，所有你費盡心力營造的內容都會改變。排練場裡的安全性和神聖感將會消失。做好準備，在導演、所有演員、工作人員為了觀眾所進行的細微調整過程當中，你最了不起的點子和最撼動人心的片段會被更改，或甚至被刪除。

不管是後台進出口警衛或是藝術總監，不管是領銜演員或是第二舞監助理，不管是創作團隊或是清潔人員，我們都互相依賴。在這一個階段當中，我們會體會我們只是在自己狹小領域當中的專家，我們有責任匯集所有領域的技能把演出創作出來。對所有人保持敬意，每個人都跟你一樣盡

心盡力。

——艾佛烈·蒙利納

29

技術排練

接下來這幾天將是一個按部就班的過程，技術上的各個環節和轉換過程會一直演練到流暢的地步。演出當中的片段通常會反覆數次，讓導演、舞監和工作人員進行調整。有幾個演員得知道的重要事項：

★技術排練不是表演排練。在這段期間，焦點是在其他方面。因此你的首要工作是盡可能地保持耐心、配合大家、不惹麻煩，所有跟表演或非技術相關的問題都要延後討論。

29 艾佛烈·蒙利納是一名在英國出生長大的蘇格蘭裔演員，在影視，劇場，以及電玩配音等領域都有需多作品。

★ 在這段期間，舞監會特別忙碌。如果忘詞，不要叫人提詞，想辦法挺過去。

★ 技排過程當中，維安準則將變得更加重要。要對佈景、燈具，以及在後台的器材提高警覺，尤其當演員先前沒接觸這些部分的時候。

★ 切記：任何對安全造成威脅的事情都應受到最高重視。如果你在任何時候覺得不安全或是看到不安全的事項，請立刻說出來，大聲把所有事情喊停，不停地叫「請別動！」（Hold, please!）直到大家聽見為止。

有些劇組採用一種叫做「打大叉叉」的方式，就是演員把雙手舉過頭交叉，做出一個X字型。（要先和舞監部門確認信號，才能開始進行技排工作。）

★ 除非身著表演服裝，在劇場裡工作時一定要穿不讓腳指頭外露的鞋子。

★ 你可以做兩件事來幫助燈光設計：一、除非是演出服裝，技排當中絕對不要穿白色衣服。白色衣服會讓燈光設計的工作更為困難。二、如果排練當中你坐在觀眾席，所有會發光的裝置都一定要關閉。

總彩排

技術彩排接近尾聲的時候，劇組會開始走「整排」，又稱為「總彩排」。

這些都是完整演出。因此，除非有什麼事故，不然過程不會中斷。從這個階段開始，所有的錯誤都一定要「被掩飾」。意思是說，如果有人忘了詞，如果技術轉換點慢了，或是任何事情出了錯，演員都必須要繼續維持自己的角色，必要的時候要在別人忘詞的情況下繼續演下去（或甚至即興發展新的台詞）好掩飾錯誤，把狀況當作有現場觀眾一樣。

總彩排的時候表演必須「全力以赴」（full out），這是劇場術語當中用來表示這時你的演出能量和表演品質，要如同觀眾席有人一樣。這麼一來導演、設計團隊還有技術工作人員就能適當地感受到觀眾會看到的演出。

一、開放彩排（親友整排）

有些工作行事曆當中包含可以邀請親友前來的彩排，這樣演員們可以在歡迎購票觀眾之前先演給一群沒看過戲的觀眾。這些觀眾應該會是最有

反應，最為熱情的一群人。他們出現的時間恰到好處，是正式演員們最需要加油打氣的時間點。記住要忍住想迎合他們熱情的衝動，不要調整聲音大小、情緒張力，或是自己表演上的廣度，而且要記住其他的觀眾與這些人相比可能不會那麼有興致。

二、關於緊張這件事

有些演員（甚至知名演員）會有舞台恐懼症，雖然這是個總要跨過的障礙。這時有些技巧能夠派上用場，包括嚴謹的準備，用來放鬆的技巧，例如冥想、瑜伽、呼吸練習，以及上台前要一直不停地動身體。

其中一個可以用來控制緊張情緒的技巧是，把注意力從你自己和你的恐懼轉移到你將提供給看戲觀眾的享受。

我在戲劇學校的最後幾週，我那時十八歲，校長把我叫進他的辦公室裡給我一些警告，但他最後對我說的是：「派崔克，你永遠不會靠克服失敗而取得成功。」當下我以為我懂他的意思，但我並沒有懂。大約在五年

前，當我七十五歲時，我才終於全然了解。現在，在我出場前，或是當導演喊「action」前，我會對自己說：「我才不在乎。」我當然在乎，非常非常在乎，但是說那句話能讓我自由。演員們，要無所畏懼。

——派崔克・史都華爵士
30

安排謝幕動線

在通常的情況下，導演會在第一場預演前的最後一次排練過程當中安排謝幕動線。導演們處理謝幕的方式各有不同，但最常見的謝幕次序是從最小的角色到對大的角色。安排動線的過程當中，有些人自尊心可能會受挫，因為有些演員覺得自己的表現應該獲得晚一點的次序，這種時候需要靠敬業精神把這些想法放在心裡，這種自制力展現的是體貼和尊重。技排

30 派崔克・史都華爵士最廣為人知的作品為電影《星際奇航記》（Star Trek）與《X戰警》（X-men），他也是劇場界的長青演員，並因其在戲劇場的傑出貢獻受封英國爵士勳銜。

到最後，大家都很累，而導演有權依他的看法定奪謝幕順序。所以表達不滿並不會有任何好處，反倒是同事們可能會失去對你的敬意。帶著氣度和謝意接受謝幕的安排，記住還有其他演員競爭同一個被你贏走的角色，謝幕時的任何次序都具有無比的榮耀。

預演

預演是給購票觀眾看的完整演出。這些演出會在首演前幾天發生，因此被視為排練的過程之一。預演當中，創作團隊通常會繼續進行更動。如果演出內容是新的作品，這些更動可能會包括增加新的內容，或是把演出當中的某些段落完全刪除。

預演期間，特別重要的是演員要照顧自己的身體健康。白天彩排加上晚上演出會很耗力，這會是表演者最容易感冒或是受傷的時候。睡眠、養份、充足的熱身，以及照顧好自己是避免錯失首演的最佳保險。有時候，有人可能需要在白天排練的時候做定位（見前面章節的「定位」段落）以

便保持當晚上場演出的氣力。這也是在**情緒上**非常耗神的時間。要有耐心、交際能力、還要小心別跟劇組同仁起無謂的爭執。

預演開始之後，傳統上在開演前半小時後不能再給筆記。然而，這個傳統既沒有人擔保一定會執行，工會也沒有規定要有。不希望在開演前半小時拿筆記的演員可能要讓導演知道這個偏好（這無庸置疑是一個妥當的請求。）其他人可能傾向放棄這個傳統，可以隨時聽筆記。一如既往，要有風度和交際能力才能安然地駕馭每個劇組和團裡眾多性格所營造的特殊情況。

第五章 後台規矩

後台世界的運行一定要保持安全，力求效率，並將衝突和困擾降到最低。為了達到這些目標，必須要兼具良好組織及正確意識。歷來被公認為最佳範例的後台行為準則，讓我們得以和諧地相互合作以確保演出能順利進行。

抵達場地

如同在排練場，演員抵達劇院在開始彩排前和休息時段結束後都必須簽到。演出開幕之後，一定要在每一場演出開始之前半個小時簽到，除非被告知要更早抵達劇院。

雖然在前面關於排練的章節已經提及，仍舊有一個很重要的規則要在此重申：演員絕對不能代替其他演員簽到。演員也不可以在簽到之後離開場地，儘管時間上允許。簽到就代表你會留在現場一直到演出結束為止。

化妝休息室禮儀

後台區域的空間有限，幾乎不可能讓演員們有自己專用的化妝休息室。

這也意味著，除非你是領銜主演，不然十之八九你會和其他演出人員共用化妝休息室。

化妝休息室是在真實世界和戲劇世界兩地穿梭的閘口，不同的演出者處理這個轉換的過程會有不同的方式。你的職責是要盡所有可能地，在維持專業既舒適的環境上有所貢獻，把同事的需求視同自己的需求一樣盡力配合。

一、音樂

在沒有取得其他演員的同意前，絕對不能在公用的化妝休息室裡大聲播放音樂。有些演出者可能比較喜歡安定心神的音樂，有些人則比較喜歡聽與演出風格或時代相同的音樂，還有些可能比較喜歡安靜。除非每一個演員有同樣的偏好，否則最好是使用耳機或選擇享受演出前跟同袍鬥嘴的樂趣。

二、整潔

有些演員會對化妝休息室裡的污垢或凌亂感到不舒服，但幾乎沒有人會對清潔整齊感到不適。因為這個理由，遵循清潔整齊永遠是比較明智的選擇。把化妝品、戲服、個人物品擺放在屬於你自己的空間範圍內。回家之前把東西整理好，自己的垃圾自己丟。

三、食物

劇院的政策可能會禁止你在化妝休息室裡飲食。即便在沒有被禁止的時候，一定要有意識地避免味道可能會令人不適或者會讓自己顯得邋遢的食物，因為那會對其他人造成影響。無論如何，穿著戲服的時候禁止吃東西或是飲用不是白開水以外的飲料。

四、盥洗室

不用說，使用公用的盥洗室一定要考慮到他人。有需要的時候要點火柴來驅散令人不舒服的氣味，馬桶一定要沖洗得宜，所有的東西都要歸回

整潔讓下一個人使用。

五、暖聲

共用一個化妝休息室的演員要在**抵達劇院前**先自己暖聲，好讓劇組演員省得去忍受那些發聲練習時不討喜的聲音。如果有必要在接近開演的時候候暖聲，你必須找到一個沒有人的房間或是在樓梯間進行。

六、電話與視訊

在這個科技發達的的時代，打電話和進行視訊是常見的日常活動。然而，和別人共用同一個化妝休息室的時候，打電話或視訊是不體貼的行為，因為劇組裡的其他演員可能並不想要被迫知道你自己跟其他人私下談話的內容。

七、（噴霧式）髮膠

化妝休息室裡的慣例是在噴髮膠或是使用其他噴劑之前要喊「我要噴了」，這樣能警告其他人避開眼睛或是躲開。在某些化妝休息室裡，你

會被要求做這件準備工作的時候離開化妝室，而那樣坦白來說是比較好的做法。

八、香水

演員和後台工作人員抵達劇院工作之前不使用古龍水或香水是基於很多理由。其中之一是因為考量到化妝休息室裡的夥伴當中有些人並不喜歡古龍水或是香水，不論是因為過敏或是單純不喜歡那種味道。另外一個理由是這些香水長期下來會腐蝕布料，對戲服造成損害。

九、化妝品

基於衛生，絕對不能共用或是借用化妝品。這也適用在例如除臭劑和牙膏等個人物品上。劇組演員可以合理假定其他演員不會亂動他們的用品。

十、寵物

把非表演上會用到的寵物帶到後台不是標準行為。即便如此，有些劇

團很喜歡在劇場裡見到寵物。如果要帶寵物進入劇場，一定要先做好下列各項事宜：

★ 絕對不能為違反場地的政策。

★ 一定要取得舞監的允許。

★ 寵物的主人一定要確認演員、技術人員和後台工作人員都沒有對寵物過敏或是害怕動物。

★ 一定要隨時管好寵物，絕對不能有影響演出的風險。

★ 寵物的主人絕對不能認為其他團員會代替主人照顧寵物。

十一、隱私

共用化妝休息室的夥伴要互相維護彼此的隱私，要牢記在任何時間點有人可能正在換裝。打開化妝室的門時要小心，進出之後一定要立即把門關上。在化妝休息室裡絕對不能照相或錄影，有訪客的話一定要在開演前半小時確保送客完畢。

十二、將分歧擺一邊

　　為了維繫專業氛圍，你務必要想辦法將自己和同劇組演員之間的嫌隙排除，不要帶進劇場裡，從開演前半小時到演出結束為止都不能受其影響。緊繃的人際關係很容易會影響到劇團裡其他人的感受，也因此會影響到演出本身。

　　這跟我們的個性無關；重要的是演出。人家進到劇場裡不是為了要來看你們私底下有什麼不合或過節。要記住，重點不是在你身上，重點是演出。觀眾理當要享受最棒的藝術，而你就是他們進來觀賞的藝術。我們一定要不停地發光發熱到極限，全力以赴。以某種不尋常的角度來說，每個晚上都是首演。觀眾踏入的空間「不僅僅是」充滿了娛樂，還有希望和靈感。那就是我們的工作：圓他們的夢。

<div align="right">

——班・維爾琳

</div>

31

禁止在後台提及的話題

為了展現你對劇團同仁的尊重，依照傳統你要避免某些讓同仁無法招架、感到不適、不悅或是聽了之後會在意而讓演出分神的話題。

一、性、政治、宗教

這些是長久以來在社交場合當中的禁忌話題鐵三角，要避免。擅自假定其他人認同你的觀點或是帶有相同的興趣是不對的，犯這樣的錯可能會導致場面變得尷尬。

二、劇評

很多演出人員會選擇不去讀劇評，而且他們有權保護這樣的選擇。絕對不要在後台討論劇評或是在劇場裡張貼劇評，不管內容是佳評還是惡評。

31 班．維爾琳不僅在《萬世巨星》（Jesus Christ Superstar）音樂劇原製作的傑出表現獲得東尼獎提名，更在音樂劇《彼平正傳》（Pippin）的演出獲得東尼獎。

三、觀眾成員

知道某個貴賓、名人、評論者（reviewers）、經紀人（agents）、選角總監（casting director）[32] 或是其他重要人士在現場可能讓某人的演出失常。無論自己是否會受其影響，你必須避免向其他演員聲張這些人什麼時候來看戲。

四、對演出的批評

演員通常喜歡對自己參與的演出內容加以評斷。但是有些人覺得這種談話內容很喪氣或是具有不當的負面影響，寧願不要聽見。在後台的公共空間裡，我們要有成人之美的品德。另外一件重要的事情是要記得，消息是會被傳開的，聽你發表批評的演員絕對（當下或未來）有可能是你批評對象的好友。要是你散播負面評論的名氣傳開了，可能會讓同業人員不喜歡你或是不信任你。

五、薪水

薪水高低要保密是有其原因的：不是每個人都拿一樣的費用，即使當工作階級相同的時候，發現自己領的酬勞跟同事不一樣可能會醞釀一些對完善演出沒有幫助的感受。

六、後續工作機會或成就

當你有令人興奮的消息時（新的演出工作、新的經紀人、試鏡過程很棒），你很自然地會想要和人分享，你當然可以。但是要設身處地考慮到你身旁的某個人可能正因為那些相同的事物而感到失落。比方來說：可能有人正想要去爭取那個你剛獲得的角色。做人要有靈敏度。

32 選角總監在美國國內的劇場及影視圈是個具有高度專業的職務。此職務目前在華語圈內多被翻譯成「選角導演」或是「選角指導」。儘管擔任該工作的人員可能本身多才多藝，但是選角總監在一個劇組當中的工作內容既不包含導戲（directing）也不包含指導（coaching / training），讀者在閱讀其他中文內容時可多加融會貫通。

七、私人問題

家中的麻煩、約會遇到的困境、經濟上的壓力，諸如此類的東西可以跟朋友、治療師，或甚至同組演員討論，但不可以在劇場裡。可以在演出結束之後找個友善的夥伴一邊傾訴宣洩一邊喝兩杯。

八、悲劇

叫你不要在後台討論悲慘的事件可能聽起來很殘酷。然而，當我們記得我們的首要目標是對觀眾負責（引領他們暫時脫離當下的苦難），就可以更清楚地理解專注於我們要在舞台上創造出來的世界是多麼地至關重要。談論悲劇（不管是個人、當地、全國、全世界，或其他領域）會讓整場演出變了色。

關於八卦

提議在劇場裡禁止八卦會是個既愚蠢又造作的舉動。八卦是演員之間的熱門消遣，而且情由可原。對謠言感到好奇，或想跟別人分享同事的祕

密，都是人性。講八卦有時候是演員在同儕之間獲得接納的方式，亦或者僅僅用來自娛娛人。但是有成熟度的專業演員也經歷過這樣子的沉溺會對劇團的向心力或是士氣造成多大的傷害，記得在無的放矢之前三思而後行。

如果要八卦，可能得有所斟酌。

從另一個角度來說，如果你反對八卦，要謹記：公開宣達你的反八卦原則可能會讓你自己變成標靶，這樣可能讓你在整個劇組裡的日子不好過。因此，最佳指導方針就是保持中立。如果其他演員跟你說八卦，你沒有義務教訓他們還說他們的舉止哪裡不對，你也沒有義務搭腔。經驗豐富的演員懂得如何四兩撥千金地轉移話題，或是用最為通用的方式回應對方，例如：「原來如此！」「是這樣嗎？」或是「真的嗎？我沒聽說過。」

道具

道具要由被指派的技術人員和被指定的演員處理或使用。除了在演出進行當中，絕對不要去碰道具。尤其，除非被指派，以各種方式或理由觸

碰道具武器都是嚴格禁止的，當被指派的時候，只能在配合演出的時候動用道具武器。

戲服和假髮

　　劇場裡嚴格規定禁止演員自行更改戲服或是假髮。在排練過程當中，演員可以和設計師或導演討論這些細節。但是一旦戲服和假髮定了裝，設計上就沒有討論的餘地。然而，整個演出檔期當中，演員都應該向服裝部門傳達必要的修補或是其他問題，只有這個部門的人員是能夠執行這些工作的。

　　專業演員絕不替別的演員處理、移動或調整他們的戲服或假髮，除非製作單位有事先安排。這個規定也適用在遞補、待命、救場、輪替，或多軌演員，無論任何情況，這些演員都不能試穿他們頂替演員的戲服或假髮，在排練過程當中也不能穿。

麥克風

決大部分的專業製作團隊會使用貼身迷你麥克風（有時候會被稱為迷你麥或是「小蜜蜂」）把演員的聲音透過播音系統放大。貼身麥的尺寸很小所以可以被藏起來，通常會被藏在頭髮裡，或是用弧形裝置掛在耳朵上。

在整場演出進行當中，特殊麥克風專用膠帶可以把麥克風的電線固定在皮膚上。電線的另外一端會插在一個小型訊號收發器上，這個裝置很常會被放在麥袋（一個有伸縮性專門放置收發器的小口袋）然後在演員身上纏緊，藏在戲服或假髮裡。

放麥克風的位置會由音響部門決定，整個檔期都要放在同一個位置。決定這個位置的時候會與服裝和髮型部門溝通協調。

一、 處理麥克風

麥克風是相當敏感（也非常昂貴）的器材，一定要善加對待。特別是：

★ 除非有受到指示，絕對不要自行開關收發器。

★ 絕對不要握、甩、提麥克風的線。拿的時候要抓住收發器，而且要讓麥克風懸吊在握著收發器那隻手的外側。

★ 絕對不能讓麥克風的頭被纏到，弄髒，或是碰到地面。

★ 讓麥克風遠離食物、液體，或化妝粉。

★ 戴著麥克風的時候，一定要先蓋著麥克風的頭才能使用髮膠噴霧、臉部噴劑，或是化妝粉。

★ 戴著麥克風的時候絕對不能洗臉。

每一場演出開演前和結束後發放與回收麥克風的步驟，會由音響部門進行安排然後告知演員。

二、重要提醒

三不五時，音控員會遺漏麥克風的技術轉換點，導致在後台說的話意外地被傳出擴音系統。最保險起見的就是假定你的麥克風是開著的，特別是即將出場或是剛剛下場的時候。

即便你的麥克風關掉後，也一定要特別小心自己講的話。麥克風在你身體上安置好了之後，音響部門的人員就能聽見**所有內容**。有時候，製作人或是創作團隊會要求他們在演出時進行錄音。錄音內容會包含所有傳進麥克風的話。還有舞台地板上的收音麥克風，內容在化妝休息室裡可以聽見。

上麥的時候，不要說你不想讓全團（跟你的上級）聽到的內容。

第六章　演出檔期期間

我們現在進入到一個製作當中佔據最長篇幅的一個時期：演出檔期[33]。

檔期的正式開始為首演場（opening night），一直持續到最後一場演出為止。

檔期當中的原則與慣例

從首演場開始，演員要注意一些顧全大局的原則：

一、不能改戲

首演之前，演出已經「定好型」或是「凍起來」，意思是說不會再有任何更動。演員尤其會被禁止更改任何細節；走位、台詞、戲服、舞台動作、唱段，以及大致上對於角色的詮釋，都要在整個演出檔期當中維持不變。

這麼說並不代表演出進行時不能**探索表演**。演員對台詞詮釋的細微之處以及節奏感會在檔期中醞釀出更深層的理解。喜劇節奏可能需要在現場

観眾面前才能臻至完美。但是超過這類範圍的更動都是非常不專業的。

二、保持演出的新鮮感

演員每天都要面臨的挑戰就是確保每一場觀眾都享有同樣水準的演出。其中的危險（特別是檔期比較長的演出）就是演員會變得乏味、失去焦點、不那麼用心。無所不用其極地抵抗這些可能會生的情況，就是一名貨真價實的專業演員。那一種自制力就是人們所稱的「保持演出的新鮮感」。上表演課的時候我們有學到一個叫做「初體驗的幻覺」（the illusion of the first time）的概念，意思是我們要說服觀眾，角色們在舞台上遇到的事情是確實在當下發生的。對我們來說，這需要不停地重新對故事和情境投入心力。

33 讀者閱讀本章節時，務必考量實際演出檔期的長短。本書作者文中指的演出檔期，通常短則數週，長則數月或數年。

我們一定要記得我們對看戲觀眾的職責。每一個觀眾看戲通常只會看一次——某個晚上、某個下午、某個場次。為了對得起他們，我們一定不能讓自己失了神，因為即便是我們在心神上最細微的怠忽職守都有可能影響到他們的看戲體驗。

在大學製作（college production）、社區劇場、地區劇場（regional theater）[34] 的表演，跟在百老匯劇場的表演有著天壤之別。差別之處並不在於資源多寡。沒錯，百老匯的演出會有更多燈具、更絢麗的戲服、更搶眼的舞台，而且場次更多（一開始可能沒很多，但是比你在其他地方的登台次數來得多。）對很多像我們這樣的人，坐在觀眾席但心裡知道自己總有一天要站上百老匯舞台，那是美夢成真。簽到一份製作合約（production contract）是一個令人感到無比驕傲的成就。但是，說真的，沒有多少工作的職業生涯會讓人體驗到這一份因為「找到歸屬」所帶來的徹底狂喜，不論是第一次在學校裡的演出、或是在佛羅里達州肯達鎮上的社區劇場與好

友們熬夜排練的音樂劇。不只這樣，差別之處在於你會一連好多好多個月每個星期演出八場，然後，如果你真的很幸運的話，還可以繼續演上個好幾年。

人類是一種充滿慣性的生物。但這個世界上沒有人可以持續這麼多個星期每天每夜做同一件事而不會開始感到任何心神錯亂。神不知鬼不覺地，你會開始有缺席一兩次的想法，或者會想要不依照原本該演的方式講台詞。前者會讓你的身心感到舒緩，這有時候是必要的（例如你受了傷，尤其是你生病了，這樣一來便會將後台化妝室變成病毒培養皿。）後者則會讓你的同台演員感到舒暢，把彼此逗樂，趕走無聊蟲，換一些步調好讓自己保持警惕。

有些人會找理由無限上綱的發揮創意：我有過同事因為覺得下午場觀眾席太空而不願意上台；我也有過同場演員因為踩到叉子而請假，但那個

地區劇場一詞在美國大多指的是紐約市以外的劇場，大小規模和營運方式皆不同，對演員的待遇和保障也依每個製作的規劃而有所不同。

人有穿鞋；我有過同事因為地鐵太擁擠而沒有來演出；我甚至有同事因為去沙龍使用日曬機曬傷所以三天沒出現。但這些都是筋疲力竭的結果。你知道這個笑話：怎麼讓演員不開心？讓他上台演戲。怎麼讓他痛不欲生？把戲做成功。

聽著，能夠登台演出是一種特權。登上百老匯舞台則是一種魔法。但那仍然是一份工作。為了執行工作又要比大多數人更為理智，要記住今晚的觀眾從來沒有看過這齣戲，而且他們不管你煩不煩或是累不累。你要給觀眾所有你能給的。

早點抵達工作場地，用觀眾的感受看他們稍後會看什麼劇院。從前台走進劇院，跟售票工作人員打招呼，沿途經過其他劇院，醞釀表演情緒。走舒伯特劇院巷（Shubert Alley）看看那些其他正在上檔的演出海報，花一點時間去體驗這幾條街道帶給你的神奇感受，也對我們所在的地位感到敬畏。我們所有人當晚在這十條街道的範圍之內共同創造的東西帶給我的醒悟支撐著我。在舞台上，演出第五十個令人心力交瘁的下午場的時候，

我想像著自己小時候看著這齣戲，我的確經歷過，闖蕩進這一股愉悅和狂喜，讓我開始追求這一份志業。

——勞爾‧埃斯帕扎[35]

三、兵來將擋水來土淹

劇場裡永恆不變的天理就是每個演出都是獨一無二的。在每一場演出當中，隨時都有可能發生出乎意料的事情，這是現場演出令人興奮的原因之一。演員一定要準備好在過程中化解這些突如其來的轉折，同時維持角色個性且不危及演出內容。為了這個原因（以及其他各種原因）在整個檔期當中保持專注力是演員的職責。很多有歷練的演員透過切身經驗可以理解到，太駕輕就熟而漫不經心的時候他們會犯令自己難堪的錯。務必要提高警覺。

35 勞爾‧埃斯帕扎（Raúl Esparza），是美國的一位演員、歌手和配音員。他除了出演音樂劇之外，也出演過《法網遊龍：特案組》等電視劇。

四、留在劇場外

在演出檔期當中的任何一個時間點，我們可能會和團裡的其他工作成員有嫌隙。亦或者，我們可能會有私人問題——分手、喪事、失意、財務問題。絕對不能讓這些對我們的工作造成一絲絲的影響。演員們通常會感受到彼此，所以某一個演員的壞心情有可能會降低整場演出的品質。

五、受傷

三不五時，演出人員可能會在工作過程當中受傷。有些角色得做一般人永遠不會需要嘗試的肢體動作，這時就得展現出不同於常人的運動家精神。即便這些動作沒有那麼吃力，但反覆在每一場演出中重複同樣的動作可能會造成比平常更為嚴重的耗損。

舞台演員的職責之一是要盡一切可能維持自身健康並避免受傷。這包括了維持自己的身材、熱身、拉筋、穿戴必要的器具，有需要的時候接受物理治療或是去做按摩。

受傷的時候，一定要妥善處理。儘管「演出一定要如期開始」（the show must go on）是個經年累月備受景仰的格言，當你實際上無法執行任務卻又要逞強的時候，可能會對演出和自己的身體造成傷害。

不管傷害是否嚴重或者是不是因此而不能上台，一定要告訴舞台監督並且填寫一份意外報告。這樣可以把事發過程的時間和地點做個紀錄，如此一來如果你需要申請員工保險（workers' compensation）時就會有這些重要資訊。人們通常會覺得受傷不是什麼值得需要被紀錄下來的事情，無論如何還是要寫個意外報告。

六、生病

在抱病的情況下，決定什麼時候上台或是決定要演些什麼內容，不是件簡單的事。下決定之前一定要考慮到某些點。首先，你有能力完成演出嗎？不行的話，硬上場就是企圖完成不可能的任務。如果你**有能力**演出，想辦法在不盡完美的情況下把演出執行完畢是一個可以考慮的選擇。然而，

如果你的病有傳染力，你踏入演出場地就是把同事們置於有可能被感染的危險之處，也可能因此害他們喪失演出機會。另一個問題是你的角色有沒有替補演員。如果有人可以代替你上台演出，告假不演出在某些時候是比較負責任的選擇。

針對這個問題有許多不同的思維哲理。在最終關鍵點，你才是可以做出決定的人，而這個決定應該考量到整個演出的最大利益。

七、請假

有時候我們一定得請假，有時我們則一定不能請假，有時這個決定的界線會沒那麼清晰。

關於請假的作業程序只有一個步驟：儘早和舞台監督進行溝通。在後台，管理服裝的人員會需要準備遞補演員的戲服，節目單會需要塞入夾頁說明，其他不同的部門會需要被告知。在最後的節骨眼才請假會給你的同仁帶來很突然的不便。因此，絕對要儘早決定，並讓舞監知道。

八、不符合職業道德的請假

用謊言請假或是拿瑣碎的理由請假都是很不專業的行為。不管你的角色有沒有替補演員，依照合約你必須按照時間表如期上台演出，除非力有未逮時。請假去拜訪親朋好友，或是去參加餐敘，到海邊玩，去逛博物館，或從事其他的娛樂，都是明顯違約的舉動。人們似乎總是會有辦法發現。

九、溝通

在整個檔期當中跟舞監保持聯繫可以促使整個製作流程的順暢。跟請假雷同，儘早讓舞監知道任何有可能發生的事情有助於舞監進行必要的調整。同樣地，你必須即刻回覆舞監組和劇團經理發給你的消息，即使只是告知對方已收到來信。

首演

每個首演都很令人興奮，就像是畢業典禮一樣。在這個首次演出之前，後台區域有時候會很忙亂，同時導演、製作人和其他人會進來祝所有人好

運，而演員們會到其他演員的化妝休息室裡串門子。

在這一連串令人興奮的過程中，一定要記住我們得上台演出的職責。不要忽略了妥當的準備工作，而且要對其他人的準備流程保持敏銳度。在首演當晚，對某些人來說有所幫助的，是提早抵達劇院好彌補自己會花在互道祝賀或是交換禮物的時間。

一、卡片和禮物

首演當晚不一定要準備卡片或是禮物。人們要給或不給都行，但就是不能期待別人給你這些。話雖如此，這些東西是能夠紀念這個場合又能聯繫劇團情誼的好方式。

二、導演致詞

傳統上，導演會在前往觀賞演出之前把演員最後一次聚在一起，發表首演感言並給予祝福。這也是導演最後一次以導演身份面對演員，通常會是個苦中帶甜的轉換過程，之後演出成敗就全權交到演出人員的身上了。

三、首演派對

劇團裡的所有成員都應該參加首演派對（如果有這麼一個派對的話）。

絕對別忘了：我們參加派對時代表的是劇團、製作團隊、製作人，以及我們的整個行業。雖然這個場合會呈現為一個慶祝演出的活動，演員一定要視自己為工作人員。在這個時段裡不宜喧嘩吵鬧、表現低俗、爛醉如泥、行為幼稚。之後會有其他的機會做這些事情，因為到時候看戲的觀眾們（更別說來看戲的製作人、贊助者、投資者）所注意的焦點不會是我們。

為了你自己好，明智的做法是不要把首演當晚視為一個終點，而是把它當作一個轉換點。雖然的確有值得慶祝的理由（而且我們**的確**應該慶祝），我們也要考量到隔天的演出。專業演員會對自己的職責表示尊重，不在喧鬧的背景音樂裡亂喊，不逗留的太晚，不過度地恣意享受。

演出前的責任

每一場演出開始之前，演員有幾項職責：

★ 起碼在開演前半個小時抵達。有些演員寧願（或甚至需要）不止三十分鐘來進行準備。依照情況計算好抵達時間，以便在幕起之前及時做好準備是演出人員改履行的任務。

★ 簽到。

★ 檢查公告欄。這是訊息傳遞的中心，這裡的公告可能會關於拍攝演出照片、參觀後台的貴賓、排練、特別演出，或甚至表演筆記。你也有可能會發現有些資訊是關於派對、演員福利或折扣，休假活動，生日祝福，等等事項。

★ 檢查自己的演出服裝。最好是越早做這件事情越好，以避免演出的時候得瘋狂地尋找搞丟的物件。

★ 演查自己的道具。儘管舞台工作人員會安排好道具的位置，但每個演員有責任在演出前檢查自己的道具，確定東西擺在正確的地點，有必要的話還要確定道具是否運作妥當。

★ 檢查所有演前定位。在很多情況下，你的道具，演出服裝的配件，或其

他物品需要在演出前事先擺放在舞台上，例如抽屜裡的一封信或是掛在牆上的一件大衣、側台、快換區，或是其他既不是道具桌也不是衣架的地方，這些也都需要檢查。

★ 參加所有事先安排好的打鬥排練或親密戲排練，演練相關動作。

★ 跟不同的部門會面，進行穿戴麥克風、化妝，或是戴假髮。你可能會有特別安排好專屬你的會面時間。抵達時間要精準，因為遲到可能會影響後續的安排。

★ 參加試音。有些製作會在每場演出前安排試音，調整音量的平衡，確定每一個麥克風的運作正常妥當。在試音的時候你聲音的大小要比照演出時的聲音大小，好讓音響工作人員妥當地調整音頻。

★ 在舞監喊「各就各位」（places）前做好準備。

★ 舞監喊「各就各位」的時候，立刻前往你開演前的定位。

★ 演出開始之前，再三確定把你的手機關機並且放在自己的化妝休息室裡。

讓自己與劇組的關係保持緊密，這對檔期很長的演出來說至關重要。

要互相關照，即便劇組規模龐大也要如此。不管我們每天日子過得怎麼樣，幾乎無法避免的是我們會把白天發生的點點滴滴帶進劇院裡，結果可能會影響到工作。對彼此要保持靈敏度，沒有一場演出會跟另一場一模一樣，有些場次會比其他場次來得好。要保持敏感，因為發生狀況的也絕對有可能是你。劇場工作不僅僅是磨練技藝然後每個星期把八場演出都呈現得盡善盡美，劇場工作也包括維持健康的身體和良好的情緒以便達到演出水準。所以你要好好照顧自己。當然，我們不可能永遠達到那種高水準，也正因此我們不停地重新來過。薩謬爾・貝克特（Samuel Beckett）[36] 的一個經典名言值得我們反覆參考：「一直嘗試，一直失敗，沒有關係。再嘗試一次，再失敗一次，更美好的失敗。」

——艾烈佛・蒙利納

一、神聖的半小時

幕啓前的半小時之所以意義重大有幾個原因。這是計算演員工作時段的正式起點，在演出大幕升起前開始倒數計時的這個時刻會有不同的事物同時啟動。

開演前半小時的這個時間點，所有在後台的賓客都必須離開。這指的是不僅僅是「一般老百姓」，也包括製作人、投資人、行政人員，以及董事會成員。從此刻開始後台區域是**專屬於**負責把該場次的演出搬上舞台的人員。（雖然有時候不明究理的人會逾越這個分界點，但無論如而這是一個長久以來俗成的規矩。）

從舞監宣布開演後的半小時到演出開始之間的時間是神聖不可侵犯的。

這是一個真實世界和故事世界之間的閘口，不同的劇場藝術家對待這段時間會有不同的方式。有些人會在這段時間複習台詞、走位、筆記、唱段，

36 薩謬爾・貝克特為愛爾蘭劇作家。此名言原文為 Ever tried. Ever failed. No matter. Try again. Fail better.

或舞台動作。其他人會用這段時間進行表演準備工作；有些人比較喜歡跟劇組演員培養默契；有些人用這段時間來熱身或是沈澱，或單純集中注意力；有些表演人員會選擇提早到舞台或是演出場地。（留意：能否這麼做取決於每個劇組不同的情況，無論如何都一定要先取得舞監的同意，因為工作人員可能會在舞監喊「各就各位」之前，必須在沒有任何其他人的情況下在舞台上工作。）其他人會聚在一起做團體練習，例如集體暖身（暖肢體、暖嗓子，或兩個都暖）、做戲劇遊戲、進行禱告，或是他們自己創造出來的一些儀式。

因為這些不同的工作都必須同時進行，舞監喊了「半小時」之後我們一定要顧及到其他劇組演員的需求和舒適。要讓每個演員執行他們自己獨特的準備工作，而這些準備工作一定不可以侵犯到其他人的準備工作或是危及到演出的順利進行。在這三十分鐘之內對他人以禮相待，你也就可以在合理的範圍之內期待別人同樣以禮相待。

我得告訴你，我已經從事這行很久很久了。我熱愛劇場的每一個部分，我熱愛跟充滿創意的人發生互動、化妝休息室、排練場、劇組交通車、永遠講不完的軼事。我也多多少少學到怎麼泰然自若地不去理會許多有礙演出進行的神經緊張。這麼說並不代表從事創作不會遇到挑戰，我們總是會忘了這種事有多困難。對我而言，不同之處是在面對每週八場演出帶來的磨練之後還可以讓我屹立不搖的維護工作。

我有注意到，我年紀越大，越需要更早開始做演出前的準備工作。有些演員似乎依約履行在開演前半小時抵達才能有最好的表現。我這輩子一直都是提早報到。現在，特別是當演出是在紐約以外的城市的時候，我會在演出前兩小時抵達劇院，我需要用那一段時間來排解掉真實世界所帶來的不愉快。

等我檢查到簽到表，確定其他同事是不是已經到了之後，我會直接去找我可以分享當天所見所聞的那個人。（這個人通常是假髮部門裡的一個奇異女士。）然後我會想辦法找一個對前人種下的劇場歷史有所認識的年輕

演員，我會一邊講故事娛樂他，一邊看著他做那些幾百萬年也做不到的拉筋熱身動作。意思不是說我不需要自己暖身的那十分鐘，而是說我會自行進行暖身。有時候，我會把自己化妝休息室的門打開，好讓人家看看我有多用功。

當我從擴音系統裡聽見半小時的時間提醒時，我會開始慢慢地穿上戲服。我並沒有讓自己的靈魂出竅好進入角色，但舞台可以讓我做到那件事。我需要的是那一段獨處，好盡量降低我靠近演出開始前的壓力。剛開始我會需要驅趕一兩個魔鬼，然後才能把自己的心境調整到最具有正向的能量。當舞台監給演出前十五分鐘的提醒時，我覺得我有辦法讓自己多和別人互動一點點⋯⋯芝加哥有個叫做桃兒的換裝人員，她會指點我去找到附近最好的三明治店家。在某一場下午場演出之前她跟我說：「我今天喝了一晚蕃茄湯，我好想整個人泡在那個湯裡面。」如果有人可以把我逗開心，當場演出十之八九不會有問題。

演出前五分鐘提醒的時候我已經在舞台上，因為怕自己可能會開始胡

言亂語所以要練習一些歌詞。這個時間點可以跟其他到舞台上的演員同事們聊點五四三。

舞監喊「各就各位」的時候，我會移動到我第一個出場點所用的翼幕區。我會找一個人不犯我我不犯人的角落自己說一段箴言，提醒自己對所有我尊敬的演員保持尊崇，不管他們還在不在世。我通常會每隔幾個星期更換演員名稱的順序，最重要的是，我會提醒自己我的工作是用我最拿手的方式把故事說出來。為了達到那個目標，我一定要讓自己的心神合一。

五十年下來我學到的是，只要我踏上舞台的時候問我自己：「劉易斯·J·史泰德倫為什麼要演這場戲？」我體內的所有神經細胞都會一湧而上。然後就開始了。非常累人，但如果作品好的話，沒什麼其他能相提並論。

——劉易斯·J·史泰德倫

舞監宣告事項

從開演前半小時開始，舞監會不定時地按照時序宣佈更新事項。通常這些宣布時間點會是「半小時」「十五分鐘」「五分鐘」，以及「各就各位」。這些宣告被稱為「提醒」（calls）——用法上會是「現在是各位的半小時提醒」（This is the half hour call）或是「她剛剛給了十五分鐘的提醒」（She just called fifteen）。

半小時提醒宣告當中可能包含重要更新事項，例如宣佈有一位替補演員要上台頂替原演員，或是提醒大家演出之後有觀眾座談會。幫自己一個忙，在聽這些宣告時候保持安靜，這樣所有人才能聽清楚宣達的事項。

在某些劇院裡，這些提醒會由舞監組的一位成員親自傳達，該員會到每一間化妝休息室宣達事項。在這種情況下，傳統上有一種呼應的方式：

舞監：「十五分鐘。」

演員：「謝謝十五。」

說出這些話的代表的是演員聽到提醒，而且聽到的內容是正確的。

傳統上來說，舞監也會在「前台」（觀眾席）開放觀眾進場的時候向後台宣布，意味著在外等候的人可以進來就座。從這個時候開始，演員一定要把自己藏好，直到自己該出場為止。如同諺語所言：「你看得到對方，對方就看得到你。」

顯然地，到觀眾席去和朋友打招呼是業餘人士的行為，其他類似的行為還有從大幕中間或是站在翼幕向外偷看。

「各就各位」的提醒點有計算好足夠時間讓演員走到舞台就定位，而不會讓開演時間延誤。這不是說我們可以用無精打采的態度回應這個提醒點。在劇場裡，我們會說的是「各就各位就是要各就各位」。如果你讓舞監額外增加一個提醒點（「山姆請到舞台就位，山姆請就位」），你就怠慢了整個劇組。

演出禮儀

雖然這個段落裡討論到的內容講得是對劇組裡其他演員的尊重，但追根究底來說，演出禮儀的重要性是它的存在，展現的是對另一群更重要的

人表示尊重：「那些來**觀賞**演出的人。」在演出檔期內，演員或多或少都會忘記**觀眾**才是我們關注的重點。會忘記是情由可原的，演員花更多時間和劇組演員互動，通常不會直接和觀眾互動。儘管我們可以一清二楚地看見舞台上的搭檔們，觀眾都坐在黑暗處，他們都成了一大片沒有五官的陰影。因此，所有的觀眾長得都一樣，然後我們可能會忘記觀眾都是由不同的個體所組成，他們極有可能都是第一次（或最後一次）來看這場演出。

我們的主要任務是要對他們負責。因此，貨真價實的職業演員會身體力行一個信念，把自己視為一個招待觀眾的**主人**，遵循下列的教戰準則好提供客人們在視覺、聽覺和故事上的最佳體驗。

一、上場

看似理所當然的是演員要負責掌握自己上場的正確時間點，但即便最有經驗的演員也有可能錯失上場時間。在檔期長的製作當中更有可能發生，因為演員可能自以為已經對整個演出的來龍去脈瞭若指掌而輕忽大意。當然，錯失了上場時間會搞砸整場戲，台上的對手演員得想辦法掩飾，同時

後台人員得在匆忙之中找到那個失蹤的演員。一個失誤點會搞壞整齣戲的節奏，讓觀眾坐立不安，還會侵蝕劇組演員之間的信任感。一旦有人錯失上場點，這可能是最難以彌補的，某個演員可能會在日後的演出當中一直擔心狀況會重複發生。我們最好是寧願提高警覺，盡可能採取安全措施，例如提早到上場的定點就位、每場演出開演前複習場次順序，自己下場之後再三確認自己下一次的上場時間點。

另外還有很重要的一點是對劇組裡其他演員**各自**準備上場的時機點保持敏銳機靈，要攀談之前得先察言觀色。每個人有自己的儀式或準備方法。有些演員比較喜歡在上場前先在側台翼幕區安靜地暖嗓或是暖身，其他人會靜靜地站著，閉上雙眼集中注意力。罩子放亮。誰都可以跟別人攀談，只要那不會影響到同組演員的準備流程就好。

二、後台噪音

根據劇場裡空間配置，你可能得檢視自己不在台上時的音量大小，因

為講話或是其他的聲音可能會被觀眾聽見。就算觀眾聽不見，後台的交談可能會讓正在台上工作的演員們覺得分心。

三、維持角色

舞台演員身負著莊嚴的使命——要把一個角色活生生帶上舞台，一直在沒有人看得見或聽得到之前都維持著角色。當演員遺棄這個使命的時候，我們稱之為「打斷角色扮演」。意思是說，這個角色所塑造的幻覺被打破了。

英國人們有個非常不吉利的字眼「屍變」（corpsing）來形容因為不恰當的笑場而被打斷的角色扮演。演員屍變之後，他的角色就死了。破壞角色在劇場裡是十惡不赦的重罪。

四、搶上台

搶上台（upstaging）——「搶風頭」（pulling focus）或「搶戲」（scene stealing）——意思是在舞台上吸引了不應該吸引的注意力。這個字眼在劇場裡有其來源。在古早的年代，舞台的地板常常會有斜度（朝向觀眾傾斜

好形成更好的視野）。因此，舞台的後方真的會比舞台的前方來得高，也就有了「上舞台（離觀眾比較遠）」以及「下舞台（離觀眾比較近）」的説法。

　搶上台，就實際上的字面意義來說，是站在比同台演員更往上舞台的地方，害得對方非得要背向觀眾才能看得見你，也因此把觀眾的注意力轉移到你身上。這一招很下流——是我們這行裡最老套的招數之一。但「搶上台」這個詞的用法並不限定於這種特定的肢體對應關係。它可以指舞台上任何一個讓觀眾聚錯焦點的行為，搶上台有很多種方式。當一個重要事情正在發生的時候，想辦法令觀眾分心的演員就犯了搶上台的錯。演戲演得太用力也可能是搶上台的一種。把注意力從故事當中最重要的部分引導到另一個部分的任何舉動也都算是搶上台。

　故意搶上台是一種既自私且展現缺乏安全感的罪惡，顯露出的是一股強出頭的慾望，強烈到這個人完全不顧其對故事、劇組演員、觀眾該負的責任。在最理想的狀況下，演員們的運作應該像一個絕佳的籃球隊，有時

候要傳球，有時候要帶球前進，有時候要射門，但永遠都是為了達到同樣的目標與彼此通力合作。

要釐清的是，演員可以**受導演的指示**佔風頭，甚至可能會為了達到此目的而有特定的舞台走位。這種被導演安排且有助於故事發展的情況不能算是搶上台。這個規矩不是說演員絕對不能搶觀眾的焦點，而是絕對不能為了搶焦點而犧牲一場戲，不論是為了自私或強出頭。

搶上台也有可能在不知不覺中發生。因此，我們必須要考量自己有沒有警覺性。演員的工作包括要眼觀四面、耳聽八方，留意自己的相對位置、音量大小、肢體動作是不是讓觀眾錯放了焦點。演喜劇的時候，長久以來的經驗法則是，當演員在說笑點時絕不能走動。沒有比在觀眾的注意力需要集中在正在說話的演員身上時移動更快扼殺笑聲的方法了。

如果演出當中有人搶上台（也就是說有個演員開始改走位或是行為舉止有異），我們要先保持耐心。如果該名演員在幾場演出之後沒有自行改善，你可以私底下去找舞台監督請教這個問題。如果舞監決定不予以處置，

得把這看待成處理戲的新方式，不要鑽牛角尖。

「搶上台」節錄，作者丹・卡特（Dan Carter），原載於「後台」（Backstage）[37]，二〇〇四年七月十三日

搶上台——無論有意或是無意——是一種劇場傳統，但是人們對此通常是記取前人的教訓而不是蕭規曹隨。你心裡不應該想著要把別人的風頭搶走，就如同你不希望別人搶走你的風頭——為的不是誰的自尊，而是因為這樣對劇場沒有好處。

在舞台上為了要讓「舞台畫面好看」而循規蹈矩，如今聽起來或許過時。雖然感性會隨著時間變化，然而這些跟技藝有關的事項仍然有其重要性，就像是得要把舞台動作安排妥當，好將觀眾的焦點妥善引導至角色身

[37] 「後台」是美國劇場人士使用率極為頻繁的網路平台，內容包括劇場影視相關新聞、選角公告、業界人士資源與知識的分享等等。

上，進而讓他們有最好的體驗。儘管實際上觀眾因為個人喜好（這個女演員好漂亮，那個男演員好精彩），想看哪就會看哪，演員的工作是要「真切切地活在當下」，同時把觀眾的目光依照導演的意願進行引導……。

履行這一項技藝有很多好處，不僅會有圓滿達成工作所帶來的滿足感，觀眾的劇場體驗也會因為演員的這些努力而明顯變得更好。你完成的工作是非常有價值的，而且為每個夜晚都帶來了正面的影響……。

當演「群戲」而且某些演員都有相當分量的台詞時，這尤其重要。有多少次你看戲的時候覺得自己跟不上？因為當你搞清楚誰在講話的時候，話已經講完了。從觀眾的角度來看，這很像是第一次打壁球時，你一直追在球的後頭而沒有辦法跟上球的當下位置。這不僅很讓人困擾，也很令人沮喪，因為這很快地就說明出你當場的體驗得任憑記憶不佳的演員的宰割。

更明確的來說，搶戲指的不是等「輪到你（的角色）時」在舞台上爭奪戲份……如果你得傳達一個劇情的轉折點，你就得要確定觀眾有接收到

那個訊息。如果你要替一個笑點鋪陳，你最好是把那個笑點提前準備好，免得笑點的那句話不奏效。舞台上不容任何人心生怯弱，你也不可以害羞而不「在舞台上吸引觀眾目光」。這跟你搶其他演員的戲是兩件事。

知識就是力量，當你對場景有所理解（依照劇作家的旨意以及導演的詮釋）的時候，你就有能力辯別出自己什麼時候是該被關注的焦點，什麼時候要扮演好陪襯的角色。

五、做出有道義的表演選擇

只要在觀眾面前，我們一定要意識到自己所做的選擇將會對觀眾造成某些影響。除了要避免搶上台（不論故意還是意外），我們一定要確保自己在表演上做的選擇是對戲劇有幫助的。意思是說，演員要持續竭盡心力地創造初體驗的幻覺，持續讓自己的心神狀態保持在當下，全心投入的狀況要如同在首演時一樣。這也代表你要維持角色，不管有沒有台

詞，不管是自己一人在台上還是跟一大群人在台上，甚至包括出場與下場的過程中。

六、禁帶額外物件

　　演員絕對不能把不該出現的東西帶到甲板（Deck）上[38]，包括側台翼幕和緊鄰的後台區域。）特別是手機和其他電子用品，一定不能帶上台。

　　有很多演員因為一時粗心大意把東西放在演出服裝的口袋裡或是後台的桌面上，結果就是在舞台上接到電話或是簡訊。即使設定為靜音模式也不行，因為這些器材通常會有鳴響，震動，或是發光。唯一能出現在工作現場的東西都必須是和演出有關且經過許可的。

七、舞台上的失態

　　專業演員也無可避免地會遇到一些在舞台上，為了娛樂其他演員而耽溺於惡整搞笑的演員。當然，這樣的行為是百分之百是不專業的，而且很自私，因為那會害在舞台上認真工作的人分心，也會讓觀眾看到品質不良的

演出。這一點也如同那些「心不在焉」的表演，在舞台上顯露倦怠，或是演員跟演員之間發牢騷。

對付舞台上嬉笑輕浮的演員時可能會充滿挑戰。要是說出來，別人可能會覺得你不識趣。跟舞監報告，別人可能會覺得你愛告密。最好的方法是顧好自己繼續努力，不要被影響，持續呈現一場你能引以自豪的演出。如果這種行為真的影響到你的工作，可以想辦法把加害者拉攏成為自己的戰友，拜託他們收斂一點幫忙你。記得絕對不要在提出請求的時候語帶批評、憤怒、威脅。你要使出渾身解術，想辦法忍住不要加入他們的搞怪行為。你要對觀眾負責，不管你自己知不知道，不管你的戲份是大是小，在台上亂搞一定會造成影響。

劇場會發生的事情既古老又新穎，它既有可能改變我們的人生，也能

提醒我們自己究竟是個什麼樣的人，它能把一群人在同一個晚上或下午連結在一起，提醒這些人那種已經消逝或被遺忘的群體感受，把疲乏的想像力加以按摩重新燃起生機，並且透過演員活生生的軀體慶賀人類的無限可能。不用講太多就可以提醒演員，這就是他是一名演員的原因。

——賽門・卡洛，《身為演員》（*Being an Actor*）[39]

八、後台動線

在整個演出檔期裡，你自己在後台的動線應該要形成規律。後台動線的重要性就如同在舞台上的走位一樣，在後台突然走不同的動線可能會擋到別人的路線，讓一個快換點延遲、讓觀眾看到你、或是把常規打亂。當演出有新的表演成員（特別是遞補或多軌演員）或是工作人員時，這樣的察覺意識要更為敏銳。

九、謝幕

謝幕是劇場傳統裡很重要的一部份——劇中奇幻世界與回歸現實之間的溫柔入口。專業舞台演員能夠懂得這個轉換的重要性，並把它視同演出，給予同樣的重視。當然，這是演出的一部份，多是為了觀眾（而非演員）而安排。因為害羞或謙虛而匆忙謝幕的演員其實是虧待了觀眾，就跟那些為了趕著回家而在謝幕時不投入、只給表面工夫的人一樣。我們的職責是要一直投入到大幕最後一次落下，好對得起跟著我們經歷這一段旅程的人。

我非常嚴肅地看待謝幕禮，因為它也是表演的一部分。認真表演兩個小時後，怎麼可以隨便謝幕？直到最後一刻，都要為觀眾提供最好的表演！……戲劇的魔法應該持續到布幕完全降下、燈光暗去或是最後一位演員離開舞台，句點！

演後責任

——布蘭達・布蕾斯頓，《後台禮儀小黑書》

(The Little Black Book of Backstage Etiquette)

舞台演員的工作不是在大幕落下的時候就結束了。演出結束之後會有工作責任，有時候也會有機會。

一、假髮、演出服、化妝品

進行其他工作之前，要先把假髮歸還。（髮型部門會轉達他們的特定作業程序。）在劇場裡，演員要負責在每一場演出之後把自己的演出服裝掛好。把演出服裝丟在地上或是攤在椅子上讓換裝人員替你掛是非常粗魯無禮的行為。化妝品和私人物品一定要妥善收好。

二、貼身麥克風

即便你需要急著換回一般服裝，也一定要依照前面所說的小心處理貼

身麥克風——小心地將它們取下、絕對不能抓著線提起整個麥克風、麥克風周圍不能有液體，諸如此類。音響部門會轉達演後作業程序，可能會包括將麥克風歸還到特定地點。

三、清洗衣服

服裝部門會告訴演員與清洗衣服有關的指示——哪些物品要放哪裡、哪些東西會在哪些天進行清洗，以及其他相關事項。對照顧演出服裝和貼身衣物的人要心存敬意並表達感激，因為他們通常在場次與場次之間（或是演出結束後很久）都還在工作。依他們的指示照辦，可以讓他們的工作輕鬆一點。

四、會見賓客

邀請客人到後台時，要留意其他人的感受。為了不要阻擋忙於執行演後工作的其他演員或技術人員，最好是先等一段時間再讓客人進到後台。

如果你邀請的是一大群客人，照慣例應該要請他們在演職人員專用出

入口門外、大廳，或是觀眾席跟你會面，而不要把他們帶進後台，除非你要提供後台導覽（見後面「後台導覽」段落。）

演職人員專用出入口的禮儀

離開劇場的時候，專業舞台演員一定要謹記自己的職責，包括身為演出團隊、劇院，和業界的一份子。這代表了不八卦、不負面、不行為失當。

如果觀眾想要跟你說話、要求你簽名或合照、讚美你的演出，你要盡力配合。當你沒辦法配合的時候（例如你有要事在身）你可以大方地婉拒：「對不起，我得立刻趕到別的地方。」或是「真的很希望我有時間多談，我們再三十分鐘就要回來報到了，但我還沒有吃東西，能原諒我先離開嗎？」

我們對觀眾（或是在他們面前）的行為舉止很有可能影響到他們以後會不會再進到劇院來看戲，也有可能影響到他們對演員的看法。因此，我們在演職人員專用出入口的儀態可能會影響到我們的飯碗。這些人付的錢是我們的薪水，我們應該要恭敬以對。

演後座談

　　三不五時，演出人員會受邀參加演後座談——演出結束後跟觀眾進行討論。這些活動會在劇院裡舉辦，演員會先把假髮、演出服裝、麥克風處理完畢之後再回到舞台上。沒有人一定得答應參加演後座談。說真的，不是每一個人都應該參加。舉例來說，對聲音負荷量很大的演員或是演出的角色非常吃力的演員來說，婉拒而不參加演後座談才是對製作最好的決定。那些自願參加的人，一定要記得這些座談主要是設計來提升觀眾看戲的體驗，並鼓勵他們日後再來看戲。有鑒於此：

★　參加座談的演員應該要穿著得體。儘管無須為了演後座談大肆打扮，專業舞台演員會考慮到他們服裝會造成的影響。穿有破洞、有污漬、有政治標語的Ｔ恤加上運動褲和一雙破鞋，可能沒辦法像一套乾淨合身又完好的衣服一樣恰當地代表劇組。

★　對待留下來參加演後座談的觀眾，要心存敬意和感激他們對我們的工作所產生的興趣。劇組裡參加座談的演員一定要友善、大方、有禮貌。

★ 要知道觀眾可能對我們使用的術語不熟悉。因此，為了觀眾著想，與其使用「動線」「對白」「劇場工會」「翼幕」「分割週」等劇場專門術語，不如直接解釋它們的意思。例如，告訴觀眾你是「多軌」（這是絕大部分觀眾不會知道的名詞），對他們來說沒有任何意義。然而，解釋多軌的**工作內容**很有可能讓人覺得有意思而讓他們感覺有參與感。在可能的情況下，用大多數人能理解的詞來取代：用「舞台」取代「甲板」；用「劇本」取代「本」；用「遞補」取代「救場」；用「技術排練」取代「技排」。對觀眾提的問題絕對不能表現出不屑或是不認同，處理對我們的工作缺乏認識的問題要有耐心。跟大眾的互動不應該涉及政治、宗教、性別、性取向、毒品酗酒等話題，除非這些事務和演出作品有關聯。另外一個很不妥的事情是發表自己個人的不滿或批評，不管是關於演出、行事曆、場館、金主、酬勞、私人財務狀況、創作團隊、行政團隊，或是劇組裡的其他演員。

★ 即便你在戲裡面的台詞有髒字，但在這些活動場合應該要避免使用那些字眼。

最後，記住：不是每個人都善於演後座談。把節目的最大利益放在首位，把觀眾的娛樂放在你自己的欲望之上，最好考慮你的參與是幫助還是幫倒忙。如果你不善於此，婉拒參加應該會比參加來得更好。

後台導覽

視每個製作團隊的情況而言，舞台劇演員可能會發現自己有機會提供賓客後台導覽。這對觀眾來說通常是非常特殊的體驗，尤其是那些並不從事劇場工作的觀眾。

在提供後台導覽之前，演員一定要先和舞監確認是否可以，並且還要確認不會和其他的活動互相衝突。比方說，在某個城市巡迴演出的時候，最後一場演出當晚絕對不會是提供後台導覽的好時機，因為技術工作人員會立刻開始拆卸打包舞台裝置、燈光器材、演出服裝、演出道具，以及其他器具。

身為一名導覽員，你要對你的導覽成員負責，並且要遵守下列規則：

★ 所有進到後台的人都不准攜帶飲食。

★ 所有人都不能觸碰道具、戲服、假髮、舞台擺設、樂器，或任何其他物品。

★ 大衣、袋子、節目手冊，以及其他私人物品一定要拿在手上，不能擺放在舞台擺設上。

★ 依照規定，禁止攝影或錄影。

★ 賓客務必要跟隨導覽員，不能在劇場裡擅自走動。

這些規矩可以確保賓客的安全，並且避免參觀的過程打亂後台的狀態。

專訪、社交媒體，以及其他宣傳活動

在排練期間或是演出檔期期間，可能有人會請演員代表製作團隊參加電視、電台、媒體專訪，或是透過社群媒體發表。跟演後座談一樣，是否參與屬於自願性質。

對宣傳演出會有抱怨的演員眼光不夠遠大。劇場向來都在努力掙扎要

怎麼維繫這門藝術，藉由參加宣傳活動，演員會對這份職業的長遠健康有所貢獻。每當有舞台劇演員參加宣傳活動的時候，人們會記得劇場的存在，而且可能有助於大眾的興趣。

絕對不能透露祕辛，例如魔法、特效、幻覺、情節轉折等這些都有可能毀了製作具有的神祕感。

如果是透過電視轉播的公關活動，穿著打扮就更為重要。好好打扮，絕對不要穿有廠牌名稱或是標語的衣服，因為這樣會替跟你的演出無關的產品打廣告。在某些情況下，製作單位會決定演員穿什麼，可能會是你的演出服裝，或是寫有製作名稱的衣服。

特別需要注意的是，身為受僱演出的表演者，要留意社交媒體的公開性質，對於你傳達給外界的意見或影像要多加小心考慮。每一則貼文都有可能促進（或是減少）售票率。另外從長遠來看，負面言論會對你產生不好的影響，這些感受最好在朋友和家人之間私下表達。

檔期中的表演筆記

劇作首演之後，舞監即被完全賦予給表演筆記的權責。這些說明將與原來的方向保持一致，且有助於保持演出的完整度。對於舞監給的筆記要如同排練過程中導演給的筆記一樣給予相同的尊重。筆記也有可能會來自於不同的隊長以及音樂劇當中的音樂總監。

導演有時候會回來看自己導的戲，然後把筆記交給舞監，由舞監轉達給演員。

身為演員，你可以與舞監或個別隊長討論他們負責的事項。例如，如果武打場景裡的節奏感覺上有點走樣，你應該把這件事提出來向動作隊長討論，而不是給你的同台演員筆記。

檔期中的排練

在演出檔期很長的製作中，可能會不定期安排排練以維持演出的完整度或是協助安插新的演出人員。這些排練會由舞監執行，有時候會協同某

位隊長或是其他指導人員。在某些情況下，也會有一名副導演在場。以下是這些排練場合的個別說明，以及演員們在每個場合當中的注意事項。

一、遞補排練

不是所有製作都會雇用遞補演員。有雇用遞補演員的製作單位會替遞補演員安排排練。這些變數端看製作的規模和演出檔期長短而有所不同。

如果遞補演員的排練**的確**包含在製作的規劃架構當中，這些排練一般來說會在演出開演之後才會進行。開演之後，可能會定期安排，也有可能視需要而定。

遞補排練是用來展現專業工作態度和團隊精神的絕佳機會，藉此建立起你具有這些特質的名氣。受到賞識並接下這三重責大任的遞補演員會理解到這些排練不僅能夠讓他們準備好隨時上場，還能讓身負指導職責的工作人員感到心安。

遞補演員會被要求**過度學習**他們得遞補的角色，以彌補全體演員排練

時間的短暫。高度水準的準備過程可以抵消初次登台的緊張心情，並且降低因為走錯位置而導致受傷的機率（詳見「新角色初登場」。）

二、新增排練

安排新增排練是為了任何一位第一次參加製作演出的表演者。在絕大部分的情況下，這些演員會在演出檔期當中替換原本的演員，但新增排練也可能在準備時間充足的情況下為多軌、待命或是遞補演員而安排的。

在新增排練當中，新進演員會穿著演出服裝並帶上麥克風，而且會使用角色需要用到的道具。其餘的演員會戴上麥克風，但是身著便服。通常，演出當中新進演員沒有出場的段落會被跳過，除非要為了計算換裝時間或後台動線才有必要進行排練。

現有劇組演員務必要全力支持專注於新增排練的演員，包括排練中的態度和所使用的能量多寡。被找來參加新增排練的時候顯得厭惡或是惡意不配合排練時間，都是非常不體貼的。這些排練是身為演員必須履行的職責，更重要的是，這些排練有益於整齣演出，進而有益於所有演員。

另外也很重要的是，我們要了解這些排練**純粹**只是為了協助新進演員，不能拿來討論其他問題、建議或排練需求。

三、 順走排練

如果整個檔期當中場次之間遇到非常長的空檔，午間有時候會在演出週的開頭安排順走排練。在這些排練當中大家都會坐著，演員們會快速地順完整齣戲的台詞，重新喚起記憶。

四、 整頓排練

為了片段或是整齣表演而安排的排練，在不同的情況下會被稱為梳理（brush-ups）、釐清（clean-ups）或是提點（pick-ups）。這些排練可能會由舞監或是創作團隊負責下安排進行，處理特定的場景、橋段、轉換點、唱段，或是舞台動作。在一些情況下（特別是好幾天沒有演出的時候），整個作品會從頭排到尾。

一個很有幫助的觀點是不要把這些安排在檔期當中的排練視為「額外

的」，或是覺得這些排練打斷了你的自由時間。反而要把它們看作每齣劇作常態營運的一部份，把排練視同演出，當作行事曆裡的例行事務。還要記住技術工作人員也會參加，而且人手可能會減少。這意味著，除了要展現樂觀向上和樂於配合的態度，我們還要對那些執行排練的人展現耐心並心懷感激。

新角色初登場

當一名遞補、多軌、待命、或換角第一次上台扮演某個角色的時候，那會替該場演出增加一股令人興奮的嶄新能量。劇組演員們和技術工作人員在這些情況下通常都會給予很多支持，期望這位初次登場的演員表現傑出，而且會在能力所及之處給予協助。在此同時，新進人員有時候會促使劇組演員們「用愛敦促」，意思是當他們在第一次演出當中走到錯的定點時，輕輕地把他們指引到定位。

同時，原班人馬其實會希望新進同仁的加入不會把事情搞亂。遞補、

多軌、待命、或換角演員的工作之一是，順利地與既定的演出結合在一起。

除了台詞之外，他們也一定要知道在舞台上與**後台裡**的恰當動線，留意任何特別緊湊的轉接點。

檔期當中話別離

三不五時，特別是在檔期比較長的製作裡，演員可能會選擇離開劇組。

做法一定得要通過書面辭呈，最起碼要提供合約裡明定該預留的應對時間。

如果沒有合約明定，一定要給予足夠的時間讓製作人找到適合的替換人選。

少於這個標準都是對你的雇主、其他演員、技術人員、劇場，以及買票觀眾很不體貼的做法，當然，也有緊急情況讓我們無法履行這些步驟。

在美國劇場傳統裡，人們會在離職演員最後一場演出開演前齊聚一堂，預祝他們前程似錦，齊唱「Happy Trails」（一路順風），一首在這種場合發生之前最好要學會的歌。

下檔公告

製作人決定一齣無限期演出（open-ended run）的戲應該要下檔的時候，下檔公告會張貼在演員的簽到佈告欄。受到工會管轄的演出製作當中，針對該提前多久提供這份公告以及是否有額外薪資都有明文規定。

儘管抵達現場時在簽到佈告欄上看到下檔公告可能會令人震驚，一定要記住製作人的首要工作是對他們的投資方負責。讓一場製作結束下檔並不是對你不公不義，從就事論事的角度而言，情誼或忠誠都不是足以讓一齣戲繼續演下去的理由，製作人也無法為了讓演員保住飯碗而持續演出。

雖然強烈的失落感是可以理解的（也可能會擔心喪失了一份收入來源），錯誤的行為包括到處講雇主的壞話，或是暗指他們對你有某種背叛。

反過來說，想辦法對他們展現感激會是妥當的禮數——也是妥當的生意往來。這麼做，你會在同儕當中立下好榜樣。

要我給年輕演員忠告？細細品味表演帶來的瞬間喜悅，以及同事之間享有的幸福友誼，然後想辦法在自己的記憶當中永遠把他們留住。

——約翰・李斯高

告別

舞台演員工作當中自然而然會有的特點就是，每個工作遲早都會結束。

儘管我們的理智能夠理解，還是會讓人心裡覺得七上八下。有些演員會避諱道別，有些則會珍惜。最好是搞清楚大家的期望值，然後對同事之間的各個偏好保持極大的彈性度。

閉幕演出（closing night）當晚送不送卡片或禮物是個人的決定，關於這些禮數沒有任何指導規章。講明白了，沒有人應該覺得自己有責任贈送（也沒有人應該覺得自己應該收到）任何東西。但是，如同開幕演出當晚，閉幕演出當晚贈送的卡片和禮物會紀念這份經歷，同時也可以用來向那些

與你一同演出且共享高低潮的人表達心怡、崇敬、感激。

如果有機會，對導演、製作人，或其他領導人員表達謝意是妥善的行為。

在製作過程當中建立起來的友誼在閉幕之後可能會持續也有可能不會，感覺上是天長地久的情誼可能結果只是曇花一現，剛剛踏入這一行的演員有時候在這個部分會感到困惑。值得我們謹記在心的是友誼未必要天長地久才能算是真真切切，失去聯繫在人來人往的工作模式當中是稀鬆平常的，並不代表在演出當中感受到的友誼是假情假意或毫無益處。

在理想的情況下，演出結束之後，你會發現自己遇到了一些「值得交往的對象」──這些指的是劇團成員裡彼此有意願在對方生命中繼續保持聯繫的人。通常這些人不是你能預期到會一直保持聯繫的人。學著解讀跡象能夠有助於你界定什麼可以是演後友誼。如果你發現自己向對方釋出意願但是沒有得到回應（或是角色對調），那就認定這份人際關係不如你的期望然後繼續過自己的日子。你會在下一檔戲遇到其他可能結交的朋友。

如果你發現演出結束之後大家通常都不跟你保持聯繫，強烈建議你想一想原因為何，釐清那些造成別人對你閃躲的個性。在這一行裡，沒有可以讓人覺得在工作上不好相處的籌碼。

我們也要做好準備面對那些罕見而沒有辦法畫下句點的狀況，例如某個演員出乎意外的離去。這些情況會讓人很難受，但只要心裡知道這三不五時會發生，我們就可以好過一些。

令人開心的是，你跟你的同事也有可能會在日後再度重逢。

演後憂鬱

雖然這本書主要是專注於從第一次排練到閉幕演出當中的這段時間，但另外有件事也值得在此提出，演員們通常在演出之後會經歷一段低潮期。

有人可能會覺得無精打采、孤單寂寞、沮喪失意，或失去目標。明智之舉是把這理解為在劇場工作的整體經歷的其中一個部分，甚至可以事先**加以安排**。在某個（直到近期）佔據自己大量時間且專注付出的事物消失的時候，會有一陣子覺得百無聊賴是非常正常的。

所有的憂鬱都比不上演出下檔後的憂鬱。我們從長遠的角度來考慮：

在劇場裡的每一份子都成了家人，有些成員你很喜愛，有些則沒那麼愛，但家人就是家人，你很有可能碰見他們的次數比看生命中裡的其他人都多。想到實際上你大有可能和他們共同經歷了排練、結婚、生子、離婚、生離死別，以及所有其他大大小小的事，你怎麼可能在離散之後不會感到悲傷。我很常覺得我自己的「演出家人」才是唯一能了解上述生活歷練帶給每天都要演出的人具體的影響。這些事件在演出檔期當中的影響又是另外一種光景。當演出下檔之後，你會懷念同袍情誼、共同經歷過的觀眾，還有大幕落下之後的滑稽演員，而這些有時候都能和台上的體驗相提並論。這些經年累月的經驗要拿什麼來取代？對，沒有任何事物可以取代。

這真的很像經歷情侶分手或生離死別。要是你有幸，你可能會在劇團裡結交到一些終生摯友。（我最好的朋友們絕大部分都是多年來在劇場工作的夥伴。）如果是這樣，你可以跟這些人回想那些時光，也就不會覺得一切都在閉幕演出之後都消失了。

如果你的演出檔期很短，這些感受比較不會那麼深刻，但可能有的感受會被痛苦所取代。演後憂鬱是一種非常獨特的體驗，那是不容置疑的。

當然，既然我們這些人都是戲子，我們會儘速尋找下一段劇場經歷和劇場家人。有幸運之神加持的話，唱一個高音，來一個完美的站立一字馬，很快就會找到，然後（謝天謝地）你已經在汗流浹背、唱唱跳跳、跟新夥伴們享受每一刻，他們都開開心心地回到演出當中，就像你一樣。

——肯‧佩基

第七章　關於迷信

長久以來，迷信一直是劇場的一部份。這兩者之間的關係，乃是基於劇場數百年來跟超自然的關聯性。從希臘諸神到莎士比亞的巫師和鬼魂，一直到東尼‧庫許納（Tony Kushner）寫的《天使在美國》（Angels in America）40，這兩個詞向來就是形影不離地糾纏著。在劇場裡，我們也請求訪客們暫時撇開他們對迷信的質疑，對未知的領域進行探索。

有一些我們奉行的迷信（例如在後台不能吹口哨）起源於實際考量而沿用至今，其他的迷信則帶有神祕的緣由。

雖然身為舞台演員不盡然代表你一定要相信迷信，但是世世代代以來，我們傳遞著一份莊嚴隆重且不可言喻的約定，**要表現得像是我們信以為真**，避免做出絕對不能有的行為，且當我們犯錯的時候都會進行解除咒語的儀式。這份執著（通常人們履行時都帶著幽默感）表現著我們對劇場大幕後

方這片祕密天地的特殊性、神祕感、歷久不衰的價值所具有的崇敬。有些演員可能傾向於不理會這些作法，但由於劇場是一個被所有人共同享有的環境，要以外交禮儀和與人為善的出發點遵從這些歷史悠久的傳統，以展現對同事們的尊重，且大部分的同事們都對這一部份歷史虔誠地奉行。

下面是一個歷久不衰的演員迷信清單，並包含這些迷信的起源以及實際履行步驟。

迷信 1　斷條腿吧！（Break a leg!）

喊一聲「Break a leg!」來祝福演員演出成功可能是劇場當中最有名的迷信。在劇場習俗裡，祝福演員「好運」是一個非常觸霉頭的事情——這是貨真價實的局外人才會犯的失誤。世世代代以來，「Break a leg!」一直是演出開始之前的標準問候語。

40　東尼‧庫許納代表作《天使在美國》，曾獲普利茲獎及東尼獎。此劇亦曾被翻拍成迷你影集，由梅莉史翠普及艾爾帕西諾等人擔綱主演。

劇場迷信我一個都不信，但是每一個我都奉行，因為其他人相信。我的最高指導原則：不要做出讓你的同事無法施展全力的事情，要想盡辦法在無時無刻對他們給予支持。你的善行會得到回報。

——傑森・亞歷山大

41

一、起源

有關這個迷信起源的說法，數量多到令人吃驚。最常見的就是：在古早的時候，「斷條腿吧」指的是彎一隻膝蓋。祝福他人「斷條腿吧」是希望那位演員能夠得到觀眾們的無窮賞識，多到他們的掌聲和要求演員謝幕的次數會逼得演員不得不以最誠摯的方式鞠躬，以彎膝的姿勢接受無上的讚揚。

有些人覺得這個說法是用來哄騙劇場裡愛搞亂的調皮鬼，因為這些調皮鬼會讓演員的努力被打折扣。如果說出不能說的「祝你好運」，會提醒

這些調皮鬼，讓它們開始準備扯後腿的伎倆。相反地，祝福某人「斷條腿吧」可以確保這樣的事情不會發生。

另外一個理論則是遙想著歌舞雜技時期（vaudeville），劇團通常會安排比實際需要還多的演出片段，但只會給有實際演出的人員酬勞。舞台兩側垂直[42]的大幕就叫做「腿」（legs）。這兩條腿在舞台兩側各自形成的線（leg line）就是把舞台上演出進行的範圍與後台區域分隔的界線。「斷條腿」（break a leg）指的就是演員跨出了腿的界線，跟著走進到觀眾的視野範圍之內，因此可以領到演出酬勞。

二、取代說法

演出人員有時候會使用其他說法來替代「祝你好運」這個禁忌用語，而其中有些說法是從其他語言和其他藝術形式衍生而來的。例如芭蕾界提

41 傑森・亞歷山大雖為艾美獎與東尼獎得主，但其最廣為人知的代表作應屬他在美國電視影集《歡樂單身派對》（Seinfeld）裡扮演的喬治。

42 意指架設方向與上下舞台動線平行，而非左右舞台動線平行。

供了「merde」，也就是法語當中的「屎」。（在西班牙語當中的說法是「mucha mierda」，意思就是「很多屎」。）這個說法來自於早期看戲的人都是搭乘馬車前來觀賞演出。劇院外頭的路上有越多馬大便，代表有越多馬車把乘客載到這裡。歌劇裡的歌唱家仍然使用德語和意第緒語當中的說法「toi、toi、toi」，模擬人們吐口水的樣貌，據說具有驅魔的功效。這兩種說法演員們也都會用。

在後台通常會被人們使用的問候方式也包括「演出順利」（have a good show）、「外頭見」（see you out there，這可能是從曲棍球界沿用而來），而喜劇演員之間甚至通常會使用一些聽起來很粗暴的祝福語，例如「幹掉他，把他們幹了，把觀眾幹了」（kill it, kill'em, kill the people）之類的。絕對不能說「祝好運」，其他方式的祝福語都可行。

迷信2　吹口哨

因為長久以來被人們認為會帶來壞運，在後台吹口哨是被嚴格禁止的。

一、起源

關於吹口哨的迷信可溯源至第十七世紀。當時舞台技術人員通常包括從當地港口雇來的水手。以在航行船隻上使用的索具為基準，這些水手在演出後台建構出一套縝密的繩結、拉繩、沙包系統來移動大幕、布幕、舞台佈景，以及其他大型舞台裝置。在海上工作的時候，水手們有一套口哨暗語，用來指示什麼時候要拉哪一條繩索，而他們也把這一套暗語帶進了劇場，在演出進行當中的某些口哨信號讓彼此知道要開始操作某些繩索。如果其他人吹了口哨，很有可能會讓在「甲板上」（這是另外一個從航海界沿用到劇場裡的說詞）的所有人遭殃，因為那極可能導致沙包或大幕在錯誤的時間點往下降。如今，後台技術人員有自動系統，並且用耳機和指示燈來進行溝通，不再使用口哨。但是不准吹口哨這個規矩被保留下來，在劇場裡成為一個歷久不衰的迷信。

迷信3　爛總排／好演出

傳言如果一齣戲的最後一次總彩排（這個總彩排通常會是在正式開幕演出的前一天晚上）出了狀況，冥冥之中就表示開幕首演會非常棒。其實，大家通常認為總排越爛，開幕會越好。儘管充其量這不過就是一種排遣緊張的方式，大家通常都會寧可信其有。

一、起源

關於這個迷信沒有特定的起源，但是絕大多數的人認為是某一個導演想出來的招數。

迷信4　馬克白

莎士比亞的劇作《馬克白》被認為帶有詛咒──迷信的情況嚴重到在劇場工作的人都不准說這齣劇的名字，也不能在劇場裡引用這個劇當中的任何台詞（除非演出的內容就是這齣戲。）劇場迷信當中，這個是最為嚴重的。

因此，這個迷信的地位就如同宗教誡令一般，就連不迷信的人也如此看待。

一、起源

《馬克白》的迷信起碼有兩個理論。首先，一個比較超自然的解釋可以溯及以往這齣劇的製作當中發生的一連串諸多詭異恐怖（有時甚至會致命）的事件。沒錯，這齣戲在一六〇六年的第一個製作當中，一位名叫海兒‧貝瑞吉（Hal Berridge）的年輕演員原本預計擔任馬可白夫人，卻突然遇上離奇的慘劇，她在第一場演出之前不知原因地發燒而身亡，迫使威廉‧莎士比亞本人扮演該角色。更誇張的是，這齣戲惹國王不高興令他禁止該戲演出長達五年之久。從那時候開始，類似的事件感覺上就一直層出不窮。有些人說是因為劇中的巫術情節才招致詛咒，其他人則推測原因出自暴力，因為《馬克白》可以說是莎士比亞最血腥的劇作。

第二個解釋這個迷信的理論和商業有關。據說，一家劇院票房不佳的時候，劇院經理會搬演通常會賣得很好的《馬克白》，以求財源滾滾。因此，宣佈有這麼一齣戲不僅僅意味著這家劇院財務吃緊，也有可能給當時還在

上演的戲蒙上陰影，因為有可能得要提前下檔，好讓這齣有票房保證的戲能上演。依照這個版本的解釋，提起《馬克白》會倒霉的原因是因為那可能代表著失業。

無論來源為何，這個迷信深植在劇場的幕後文化裡。

二、規矩

在你身為舞台演員的職業生涯當中，很有可能會遇到各式各樣和《馬克白》有關的信仰，例如有人聲稱他們有親身經歷，也有人覺得這個迷信全是在騙人。不管你信不信這些東西，舞台演員同業當中堅定不移的傳統就是要表現得像是我們信以為真。而且，舞台演員夥伴之間會在有人違反傳統的時候發出警報並且要求犯規者執行解除咒語的儀式（見下方）。

遵循這個迷信是一項極為珍貴的傳統（多是出自於有趣，比較不是因為恐懼），不按照這一條規矩是劇場裡最重大的違規行為。如果一定要提到這一齣劇，要稱之為「那個蘇格蘭劇」。當然，這一條規矩只適用於劇

場空間裡。我們完全可以在其他地方說《馬克白》（就像本書作者已經在這裡多次提及），也可以引用劇中的文字。儘管如此，有些演員傾向於不要鐵齒，也因此不管在何時或何地都想辦法不要說這個恐怖的劇名。

三、解除咒語

如果有人不小心脫口說出了這些所有人都不准說的字，有些傳統步驟可以用來解除咒語。接下來的部分是最廣為人知的儀式版本：犯規的人員一定要從工作人員出入口離開劇院，逆時針轉三次，把當下想到最惡劣的髒話講三次，面朝左肩向外吐口水，然後敲門。有人回應的時候，心懷懺悔的犯規人員一定要請求允許回到劇院。（最好是帶著劇團裡的一名夥伴，免得把自己鎖在門外。）

儘管這對外人來說可能很愚蠢，但劇場裡的人都知道要是有人不小心說錯了話，務必要執行這個消除咒語的儀式。不管危險與否，最起碼，在後台引用《馬克白》是嚴重違反禮儀的行為。按部就班地執行消除咒語可以彌補這種不當行為，讓後台的世界重歸和諧。

迷信5　化妝休息室桌上的鞋子

把鞋子擺放在化妝休息室桌面上的人會招致壞運，也會有不好的演出。

一、起源

這個迷信有許多可能的解釋。其中一個是源自於挖礦這個行業。當有挖礦工人因公殉職的時候，他的同事們會把往生者的鞋子放在桌上或是長椅上以示對死者的尊敬。另外一個起源理論來自於中世紀時代，當時罪犯被吊死的時候通常都有穿鞋。（在劇場裡，所有跟死亡有牽連的事情都可能帶有不好的兆頭。因此，基於礦工傳統和中世紀罪犯的死亡，把鞋子擺在桌面上會讓人眉頭深鎖，因為那是一個跟命運挑釁的舉動。）

對於這個迷信，還有另一個更有可信度的來源。曾經有一度，把鞋子擺在化妝休息室桌面上的意思是告訴服裝部門鞋子需要修補。因此，在演出的時候這樣的行為意味著你需要鞋子的時候會有可能找不到。

迷信6　舞台上禁用鏡子

據說在舞台上的任何一個地方有一面鏡子都是壞運，不管是舞台道具或是小道具。進而還有人說演員在舞台上絕對不能站在另一個演員的身後看著同一面鏡子，而讓兩人的影像同時出現在鏡子裡。

一、起源

和之前一樣，這個規矩的來源也不只一個理論。在古代，人們覺得鏡子能夠打開人的心靈讓邪魔進到深處。也有人認為演員的虛榮心會使得舞台上的鏡子都成為令人無法抗拒的分心物件。

然而，這也有實務上的考量。由於燈光會強烈的在舞台上聚集，鏡子可能會讓人眩目的光束反射到演員或是觀眾的眼睛裡，折射的光線也有可能把舞台上原本應該維持黑暗的部分打亮。

二、規矩

如果劇本裡提到需要一面鏡子，道具設計師和舞台設計師有許多不同

的技巧能夠創造出效果，包括使用聚酯薄膜（一種銀光色的塑膠膜）或是鋁箔紙。

迷信7　劇場鬼魂

劇場裡跟鬼魂有關的故事在我們歷史上層出不窮。有人說看到鬼的這些事例一直在我們這種人當中流傳，包括不少人會聲稱自己有親身經歷到跟另外一個世界的人打交道。有人覺得某些劇院**向來**都在鬧鬼，年復一年會有不同的目擊者說看到某些可以被特定描述出來的靈魂。寫這些並不是在替這些說法或替是有過經驗的人申張他們的的可信度；有人信，有人不信。但無庸置疑的是，這種傳言如此聲名遠播也替我們這個世界的神祕感更增添光彩。

如同上面所述，你不一定要相信劇場裡的迷信，而關於它們是否可信的問題也無須找到答案。然而為了對舞台演員的一脈相傳表示尊重，我們把這些傳統的（說真的也很有趣的）劇場傳言點點滴滴地傳遞下去。

第八章　面對普羅大眾

在歷史上不同時期當中，專職在劇場裡的工作夥伴都曾遭到老百姓的猜忌和鄙視。我們曾經被視為充滿罪惡、一無是處、生平低賤的雜碎，跟娼妓、盜竊，騙徒比沒好到哪裡。演員以前曾被禁止（依照明文規定）進入飯店旅館或是餐館酒樓，因為店家深怕我們的出現會讓他們的聲譽受損。有些商家們還大辣辣地在告示牌上寫著「狗和演員禁止進入」。善良的老百姓都會被人們告誡不要相信我們。

當然，時至今日我們在社會上的地位已有顯著的改善。今天的演員（尤其是那些公認為事業有成的演員）通常會受到人們的崇拜。然而，早期那些針對我們人品打折扣的評價仍有殘響，尾隨在我們的身後。我們能用來保護自身名譽的最佳武器就是無可挑剔的禮儀身教。

受僱在一個劇組裡的時候，專業舞台演員一定不能只把自己當作表演

者看待，而要把自己視為該演出和該職業的親善大使。會讓大眾產生反感的行為舉止，例如大聲喧嘩、低俗行為（或其他類型的意識不清）、爭執吵鬧、髒字連篇、違法亂紀，都會讓所有演員名譽受損，而且讓大眾對這個我們全心奉獻的藝術形式產生不好的印象。因此，為了我們全體著想，在大眾場合裡的表現最好要令人敬重、風度翩翩。

這並不是說我們不能在演出結束後出去小酌一番或是暢懷自娛，這些也都是我們的傳統之一。但同時，我們一定要留意當下周遭不跟我們同一掛的人，才能避免惹人厭煩。無論在什麼情況下，我們一定要當心自己可能會被觀眾（或是潛在的觀眾）盯著看，要注意自己的言行舉止。從某一種角度來看，我們可以說（如同政治人物、公眾人物、宗教領袖）職業演員在公開場合向來都在工作。

與劇場觀眾互動

在劇場外被觀眾認出來是很令人興奮的事情。有些人會選擇跟我們攀

談，也有些人則在靠近我們的時候顯得很緊張。不論我們的感受為何，要想辦法讓他們放輕鬆，不管他們想要說些什麼，都要表達我們心懷感激。有禮貌的專業演員絕對不會不理睬一般民眾，除非那個人靠近的時候有令人覺得不安或不妥的行為。

一、接受讚美

演員在接受讚美時會有顧左右而言他的老習慣，口氣上有時候會讓人覺得被稱讚的演出不是自己最好的演出，或是觀眾太安靜了，或是演出製作不夠好。這一類不親切大方的反應，會讓想要表達崇拜的人在說你好話的時候感到挫折。絕對不要反駁讚美，一句簡單的「謝謝」就夠了。

二、接受指教

有些劇場觀眾可能會誤解自己可以大大方方地說出他們對你的表演有哪些不滿，有時候他們甚至會過分到提供建議讓你加以改正。落落大方的

專業演員會聆聽並感謝對方的觀察，沒有必要替自己的演出爭辯或是捍衛，你也不應該對負面的言論給予認同。

三、粉絲

有些劇場觀眾是貨真價實的粉絲，一而再再而三地來看演出，有時候會在社群媒體上與演員聯繫，有時候甚至會送卡片或禮物來。跟粉絲互動得特別小心翼翼，有人對我們的工作感到這麼興奮是一件很棒的事情。然而，這一種關係也相當不均衡：粉絲們跟你經歷的一段個人體驗是你沒有體驗到的。因此，他們可能覺得自己跟你關係親密，但實際並非如此。要找出其中的平衡點，保持大方並展現親和力，同時要保護自己的隱私和個人空間，避免跟他們私下單獨交流。很多好心的演員會發現別人在跟你相處或交友的時候產生了錯誤期待──有時候期待值更高。講這些都不是說你不能跟粉絲享受美好的互動，而是說你一定要小心謹慎。

四、避之大吉

不去跟大眾打交道是基於合理的考量。有時候，演員在演出場次之間需要讓自己的聲音和身體休息。他們可能有私人事務需要優先處理，而有些演員基本上就是非常害羞。在這些狀況下，最好避免所跟大眾產生任何接觸，以免因為拒絕跟他們打交道而冒犯了人家。有些演員會選擇用穿著打扮保持低調，戴上墨鏡或是穿上不顯眼的衣服，希望能夠不引人注目，還有人進出劇院的時候會選擇大眾不知道的路線。這些行為都完全可取，有時候也是為了演出考量的最佳做法。

公開交談

親友同事來觀賞演出之後跟你會面時，可能會有人想要八卦演出內容、演出夥伴，或是看戲的觀眾。很顯然地，你一定要忍住這種慾望，**起**碼忍到你能確定沒有觀眾會聽到你們的對談。俄勒岡莎士比亞節（Oregon Shakespeare Festival）的演員們發明了一個用來表示這個規矩的暗號，稱

外出用餐

很多人覺得演員給小費給得最慷慨，這是有道理的：我們當中很多人會擔任餐廳服務員來賺錢支持自己的職業生涯。當目前的演出工作結束之後，我們可能會重回餐飲業服務。餐廳員工當中有些人會變成我們的表演夥伴，我們要把他們當作同袍來看待，給小費的時候永遠都要很慷慨。有道是：「多虧老天爺賞飯吃」。[43]

一、社群媒體

討論演員的公眾舉止不能不談有關社群媒體的議題。演員們貼文或轉發時應該小心謹慎，這一點的重要性不言而喻。我們在網路上的行為不僅僅會影響到演出的人氣，也會影響到我們自己的名聲。在過去某些案例當

之為「OTB」，意思是「牆外說」（off the bricks），代表的是劇場面前那個用磚牆圍起來的庭院。OTB是用來提醒團員們要等到沒有人聽到的時候才能討論帶有負面或是批判的內容。

中曾經有演員因為在這些公眾平台上的言語而遭到解雇——或是根本就不被考慮雇用。想要避免受到池魚之殃，明智之舉就是在分享可能會引起爭議的感受之前要仔細考慮清楚。

43 視影本句原文為 There for but the grace of god go I。有鑒於原文具有美國特殊文化（包括宗教）的意涵，譯者選擇融合華語圈內演藝人員易於理解的俚語作為翻譯。

第九章　離鄉背井

舞台演員生活當中的特殊之處是基於在外地發生的工作，例如在各地巡迴演出，或者是在紐約市以外的製作當中演出。在這些情況下，需要有額外的考量。

住宿

不管是住在飯店旅館、劇場宿舍，或是其他地方，我們一定要謹記自己不是住在家裡。晚上要避免發出噪音，而且離開的時候一定要把留宿的地方清理乾淨。在飯店大廳、健身房、游泳池、餐廳、酒吧或是走廊裡大聲喧嘩不僅會影響到人們對演員的看法，也有可能會讓飯店在日後不願意接待我們。

共用車輛

有些劇院的合約內容當中會提到大家是否需要共用一輛車子。在這種情況之下，演員一定要留意定期加油，而且要注意是不是每個人都有機會使用車輛。安排外出活動或是採買日常用品時，最好是邀請那些跟你共用同一輛車子的演員們。

旅途期間

跟著團體一起行動時，一定要準時（意思就是提早）抵達指定的會面地點。人們通常會建議演員們在旅途當中給彼此一些空間。有些人可能寧願獨處，不願意與人交談；其他人可能需要在路上休息；當然，還有些人會喜歡聊天，這些都是在旅途上打發時間的絕佳方式。

身體健康

在旅途過程中，維護好自己的身體健康可能更有難度。記住：演員的職責包括確保自己能夠上台演出。

出遊與聚會

在異地演戲最令人享受的樂趣之一就是跟劇團裡的朋友一同出遊。規劃大型外出活動的時候，要貼心地（儘管不是非得如此）讓所有人都收到邀請。想當然爾，一小群夥伴安排計劃也沒什麼不對。但是，最好是要替換自己的旅伴，以避免形成小圈圈。

室友

跟劇團成員共用同一個房間的時候，一定要意識到他人的需求，避免引起不滿或是造成不適。暫時住在同一個屋簷底下的所有成員都一定要為了大家的和諧共存而收斂自己的個人習性。

最常引發爭執的一件事情就是用餐過後的清潔。絕對不要把食物隨意放置，或是把自己的碗盤餐具放著不洗。絕對不要擅自食用室友的食物或飲料，或是沒經過同意就借用別人的東西，只能用你自己的東西。留意夜晚的噪音，一定要先取得室友們的同意才能邀請其他人到你的住處做客。

體貼的內行人絕對不會搞到讓室友不得不聲明抗議。

非法舉動或不雅行為

私底下有欠妥當的活動（儘管不是在劇場裡面發生）如果被發現可能會影響到整個劇組。這些活動可能會消磨信任感、傷害向心力，甚至威脅到製作的成敗。更重要的是，非法活動危及的可能不僅僅是犯案當事人而已，還有合約在身的時候最好是不要從事這些活動。實際上，恣意而行的演員可能會因為違反合約規定而遭到解雇。另外也需要留意的是，這類型的行為極為可能讓演員日後不會再受到雇用。

該避免的話題

一如既往，薪水是個很微妙的話題。劇團裡不同成員領到的薪水不同，儘管他們的工作內容可能會很類似。最好是完全不要談這個話題，這也可以適用到其他合約裡的特別規定，例如住宿的安排。有些成員可能在合約裡簽訂了高檔的住宿條件，而其他人可能為了節省成本而要共用房間。討

當地居民

在異鄉生活，你很有可能會認識當地社區的居民。在地人通常既好客又樂於招待，有時候會提供（可以去哪裡或是買什麼的）建議、資訊，或甚至邀約。如果演員有空也有興趣，這些會是非常棒的機會，讓一個熟門熟路的人帶著你探索新的城市或鄉鎮。然而，有些部分需要你小心以對：

★ 你的主要職責是演出。如果你需要休息才能完善的執行任務，你可能得婉轉的拒絕對方的邀請。

★ 想當然爾：一般來說敏感的話題（政治、宗教、性愛、金錢、毒品）都要避而不談，也不能談你可能對當地、劇院、劇作、住宿等等會有的抱怨。這一類型談話內容會讓人有不好的印象。

★ 三不五時，可能會有人對從外地來的藝術家提供款待而邀請你到他們的家中作客。在這些情況下你會需要知道怎麼拿捏分寸。儘管這些邀約幾乎全部都是出自於主人的善意和慷慨，我們一定要牢記這些都是**新交到**

的朋友，自己接受對方的邀請時要再三謹慎。另外一個很好的忠告就是不要告訴對方你的住處在哪裡。這些建議不是為了讓人心生懷疑——你遇到的人絕大部分都會很友善，完全沒有什麼壞心眼。儘管如此，還是有人會對演員發展出不健康的情愫，製造可能會讓人尷尬的情況。要知道這是**有可能發生的**，所以當這個**非常少見**的情況發生的時候不要招架不及。

當然，來自贊助者、董事會成員、或其他貴賓的邀約完全得另當別論。只要能力所及，我們都應該接受這些邀約。如果有機會認識那些熱愛並且支持你的藝術的人，你會有機會一邊享受賓至如歸的款待，一邊善用的你光彩讓對方加碼支持。

第十章 身為劇場觀眾

進劇場看戲的時候，演員務必得以身作則。一般人接受的觀眾禮儀標準之所以會存在，有一個目的：提供最佳的環境來讓人體驗劇場。這些禮儀標準是設計來讓看戲的觀眾做好心理準備，離開現實世界，前往劇中世界。場燈之所以會熄滅，外頭的雜音之所以要隔離，就是為了這個緣故。

這也是為什麼觀眾都要盡量避免做出會讓人分心的行為。

當人們忙碌的生活、越來越短的專注力、無孔不入的科技威脅侵蝕這些傳統的當下，越來越多劇場觀眾無法在劇場獲得更為深層的享受，而那種享受是大家都遵守共識管好自己的行為才有的結果。如果我們恪遵這些規矩，無形之中我們就能做好榜樣，也就能對其他人淺移默化，增進所有人的劇場體驗。對演員來說，因為我們有可能會被別人認出來，所以還有另一個更為重要的責任，不管認出我們的是同事還是觀眾。在這些情況之

下，演員也再一次地成為了他們這份職業的代言人。

規矩及緣由

一、穿著得宜

好好打扮能展現出尊敬，不管是對於藝術形式，對演出盡心盡力的人，還是會跟你一同體驗節目的人。打扮不一定要很正式，只要適宜就好。

二、提早抵達

跟搭飛機或趕火車一樣，照表準時抵達代表班次已經出發，你並沒有趕上。遲到則代表的是你會在找座位的時候打擾其他觀眾。再一次重申，「早到就是準時。」更重要的是，在你抵達現場和演出開始之間的這一段神奇過程，你會沈浸的劇場裡、閱讀演出節目單、準備好把現實世界拋在腦後，也是劇場體驗的一部份。

三、關閉電子儀器

在場燈關閉之前就要**提早**把手機、手錶、任何會發光或發出聲響的儀器關閉。表演開始的時候才關機就太晚了,因為那會讓其他人錯失重要的開場過程。

四、絕不攝影或錄音

這條規矩有幾個原因:

★ 法律:演出內容是受到版權保障的,任何形式的複製都是違法的行為。

★ 體貼:拍照或是錄音對觀眾和演出者都會造成分心。

★ 享受:觀眾拍照或是錄影時,他們都會錯失了當下在劇場裡才能享有的現場演出體驗。

五、不准交談、私語、唱歌

只要場燈熄滅的時候這項規定都適用,包括場景轉換之間的過程。自顧自地發出聲音來都會打斷其他人的觀賞體驗。

六、禁止噪音

　　會引起噪音的首飾、糖果包裝紙、發出雜音的紙張、手機的警示音、手錶的嗶嗶聲等，都會打破其他觀眾的幻覺，害他們發現自己坐在劇場裡而不是在戲劇的世界裡。

七、謝幕時絕不離席

　　演員謝幕的時候看得到觀眾離開現場，謝幕當下離開的觀眾意味著他們不喜歡這場演出。這很類似不給服務員小費就離開餐廳。觀眾應該要留在座位，一直到場燈恢復之後才能離開劇院。

　　針對演員，還有一些額外的警告。

★ 忍住不要對在台上演出的朋友叫囂或呼喊。這種一個人在某一群人之中的自我表現行為，會引起別人對你不必要的注目。

★ 留意自己在演出前、中場休息時、或離開劇院時的談話不會洩漏任何後台祕辛或是製作天機。

★ 如果有機會提點其他觀眾關於劇場禮節的事項（例如請講話的人保持安靜），而且你決定要加以提點，態度要婉轉、和善，並運用外交手腕。

免費票卷或折扣票券

有時候，你可能會從在劇組裡演出的朋友那邊獲得免費票卷或是折扣票卷。如果你的經費有限（演員通常是如此），其中的差別可能是你看得了戲或是看不了戲，在這種時候這些特殊票卷的確是天降甘霖。有些演員基於原則會婉拒這些機會，反而自己花錢買票，進而支持他們自己的職業。其他人則有慣例詢問是否能取得這些票券，善用自己的人脈，能看多少戲就看多少戲。

如果你收到了這些票券，你有幾項義務：

★ 一定要出席。有時候發送這些票券是為了補滿某場演出的觀眾空位（這種做法被稱為「佈置觀眾席」（ering the house），而在這種情況下製作人都指望你的出現。儘管他們不指望你，你也不會想要讓白白浪費一

張別人可以用的票。

★ 好的做法是在演出之後到工作人員出入口親自謝謝給你票的朋友。做不到的話，要在演出之後盡快向對方道謝。

★ 為了避免害你的朋友收到難以招架的大量詢問，要避免（尤其是在社群媒體上）分享你拿到這些優惠票券的事情。

館方保留席

館方保留席（house seats）[44] 是劇場裡最好的座位之一，會預先保留起來不讓大眾購買，用來提供給劇評、貴賓、劇團好友。保留席的數量有限，你在劇組裡的朋友通常可以向劇團經理提出申請，索取館方保留席。詢問跟館方保留席的相關事務時，請牢記：

44 在台灣，許多業界人士稱 house seat 為「工作席」。為了區別館方人員與劇組裡龐雜的工作人員，譯者使用「館方保留席」的用意在於這些座席為原則上是主辦單位所有，使用的人未必都是工作人員。

★ 館方保留席不是免費座位。事實上，這些是最為昂貴的席次，因為它們最受歡迎。提出詢問之前要有心理準備花大把鈔票。

★ 向團裡提出申請的演員是在幫你。在一開始跟對方溝通的時候就提供所有需要的資訊（並在發送前再三確認），可以讓處理流程更為順暢，避免多餘的步驟。

★ 好的做法是在演出之後到工作人員出入口親自謝謝幫你安排票券的朋友。做不到的話，要在演出之後盡快向對方道謝。

工作人員出入口的禮數

演員自己觀賞演出之後，是否要去工作人員出入口跟人打招呼取決於一些考量。當然，如果我們想要表達自己對演出的欣賞，可以到工作人員出入口跟演員打招呼。但是，沒有人一定要這麼做，也沒有人期待你這麼做。

然而，如果演員認識演出製作裡的人員，演出之後到工作人員出入口跟他們打招呼會是很貼心的行為，特別是如果那些演員知道你有來看演出的

話。重申一次，這是你自己的決定，而決定的關鍵點在於你跟演員多熟識。

但是，如果你去看朋友的演出，對方多少會期待你到演出人員出入口拜訪。你可能也會想要到工作人員出入口詢問或是在演出開始前請劇場的職員幫忙遞送花束或是卡片。做這些事情最好是在演出開始半小時之前，這樣演員的演前準備工作才不會因為你要遞送東西而打斷。

有時候，演出人員會邀請你到後台跟他們見面。（在百老匯劇院，要先將訪客的姓名加到名單上，出入口的員工會對照這個名單檢查身份。）到後台參觀是一種特權，絕對不能以為是自己應得的，特別是當你跟演出者不那麼熟稔的時候。

在這些不同的情況下，你發表的意見應該都是美言。演出之後不管是在工作人員出入口、劇院大廳，或是化妝休息室，都不是拿來促膝長談，分析製作成敗的時機，也不該用這些時機分享你對表演、導演、設計，或是其他任何事項的意見。更重要的是，分享你自己要是擔任製作當中的演出或設計人員會有什麼不同的作為，是非常不禮貌的行為。如果你曾經試

鏡爭取這個演出裡的角色，把這件事提出來並不妥當。這是屬於你那位參與演出的朋友的夜晚。

把話說明白了，適當得體的風度有時候意味著你得把自己的真心話憋著不要說出來。演員去觀賞演出的時候，如果不喜歡自己剛剛看到的內容，絕對不能把那些感受在劇院建築物裡外和別人分享。要是參與演出的朋友沒有真心向你請教，根本不應該說出來。

第十一章 薪火相傳

能夠有幸參與舞台表演，承先啟後、延續香火，是件令人感到無比榮耀的事。被這群從事神聖志業的人士接納成為他們的一份子，代表的是他們信任我們可以延續這些傳統儀式——有些內容很奇幻、有些內容很務實，但全部都是我們的傳統。舞台演員的處世之道與眾不同、獨樹一格，而且那都是我們在幕後用來創造各種世界和各種角色的重要關鍵。這是我們對世人的貢獻。

很多和我共事的年輕演員從來就不知道我們從事的工作有什麼歷史，也不知道在他們出現之前出現了哪些人發生了哪些事。儘管他們開開心心地進行創作、扮演角色、又唱又跳，而且表現出色，但是我覺得他們錯失了跟前人的連結——不知道自己是長遠歷史洪流當中的一個環節。我在劇

場工作裡所獲得的樂趣，很大一部份不僅來自於敘述既有趣又動人的故事或是結交終生摯友，也來自於知道自己是劇場藝術這個偉大傳統的一個成員，跟著大家把這門技藝持續向前推動。這份感受既另人謙卑也另人愉悦。

——朱迪·凱 [45]

演出一定要進行

從一九一四年開始，美國郵政總局有一個不成文的座右銘就是「不論是下雪、下雨、炎熱還是漆黑的夜晚，都不能延緩當班的郵遞員快速完成投遞工作。」要是劇場人有同樣地位的座右銘的話，屬於我們自己的箴言就是「演出一定要進行」，這提醒了我們，不論開演前發生了什麼事情（爭吵、艱困、壞消息、壞天氣，甚至劇組人員無法到場），我們都不會讓這些事情阻礙我們呈現觀眾期待看到的作品。這句座右銘造就了許多事蹟（有些事蹟成了傳奇故事），流傳著那些演員儘管遇到私人慘劇、肝腸寸斷、技術失常，或是其他挑戰（甚至是身體病痛），都堅持演出到底。這未必

永遠是最好的抉擇，也不完全體現這句歷史悠久的說法之真諦。真的要照常進行的是演出——未必永遠是演出人員。儘管這個哲理有時候會激勵我們撐到最後，但這也是我們有遞演、多軌、待命，和換角演員的原因，這些人員都具有特殊的身份，因為他們促成了這個偉大的劇場傳統。

代代以來，我們都會對彼此說「演出一定要進行」，用來激勵同袍之間屏棄前嫌，讓大家同心協力把演出完成。現在這份職責落到你的肩膀上，要把這個神聖的哲理繼續傳遞給後代。

業界有一個說法：「演出一定要進行。」當我們感覺不適無法演出的時候，你的健康是第一考量。沒了健康，什麼都沒了。若一週要演出八場，你務必要好好照顧自己。我們身為演員所受的訓練讓我們能好好照顧好自己，不管是聲樂課、舞蹈課，定期上健身房，或是接受物理治療……

45 朱迪‧凱在《歌劇魅影》（The Phantom of the Opera）當中的演出讓她抱回了一座東尼獎，更在其他演出獲得多項獎座或提名。

當我和東尼・藍道爾（Tony Randall）在麥迪遜廣場花園劇院（Madison Square Garden）演出耶誕頌歌（A Christmas Carol）的時候，我們通常會一天三場連演六天！東尼從來沒有缺演過任何一場演出。後來我有幸擔綱演出音樂劇「杰利的最後一場秀」（Jelly's Last Jam）的時候，格雷戈里・海因斯（Gregory Hines）全年只缺演了一場戲。而且那是因為製作人把他送到美國西岸去進行宣傳活動。演出一定要進行，而且就是如此。年輕演員可以回顧過往，從中學習，就像我當年一樣。

——班・維林

我等族人

世界各地的演員基於我們的使命而享有一個共通的親密連結感。事實上，我們之中很多人在彼此之間找到再真摯不過的家人。那並不代表我們所有人都互相喜歡或是可以好好共處；**完全**不是那樣。然而，這一家子的

演員很類似來自同一個部落裡的人，擁有屬於自己族裡的語言、習性、傳統、儀式，以及每個人都知道且不言而諭的熱情，激勵著我們往前進。

劇場向來就是一個充滿格格不入、稀奇古怪、莫名其妙、不受歡迎、與眾不同的人的安全港。這個部落展開雙手歡迎這些無所適從的失落客。我們也常常會在這群人當中發現一再重複的個性：玩世不恭、聰明伶俐、熱血澎拜、神經緊繃、情感豐沛、幽默風趣、情緒濃烈、脆弱易碎、缺乏安全感、善良、大方、控制不了的自我反省。

有時候，我們會對彼此產生誤解。可能會扯對方後腿，甚至厭惡彼此。儘管如此，我們還是可以體認彼此都具有的特質和能力，以及一股幾乎是在心靈上就能把我們與外人分辨開來的連結感。

尊敬部落長老

許多古老文化當中的傳統是奠基於對智慧保有的敬意，而這種智慧是來自於那些經驗豐富的人物，劇場這一個部落擁有相同的傳統。當我們有

幸能夠和經驗極為豐富的演員一起工作，我們會把握機會向對方多多學習，首先觀察他們，然後模仿我們景仰的方法和特質。我們會聆聽他們在劇場的冒險歷程，考慮他們提供的建言，他們提出請求的時候我們會配合。對他們在場上投入的時間，我們會展現敬意。

這並不是說所有年長的舞台演員的言行舉止都受人尊敬，也不是說較為年輕的演員一定要對他們提出的指示或筆記言聽計從，而是這些表演者值得讓我們加以觀察並且聆聽。從他們身上搜集智慧並且效法他們的言行，我們可以讓劇場對世人的貢獻歷久不衰。

我最喜愛的建言是有個新進演員問勞倫斯・奧立佛（Laurence Olivier）年輕的演員最應該學習的課題是什麼時，奧立佛回答道：「學習如何成為年老的演員。」我喜愛的演員們對於踏入這個行業都有長期奮鬥的打算。重要之處並不在於想辦法大紅大紫，而是想辦法持之以恆。追根究底來說，你得要長時間並且持續地一直演出，不然你真的沒辦法學到跟

表演相關的必要事務。想要達到那個地步，你就必須一直待在業界裡。

——欣希雅‧尼克森[46]

傳遞火炬

師徒制是個深植在我們這個特殊文化裡的一個面向。就這一方面來說，如同我們會從其他人身上進行學習，我們也要把知識提供給晚輩。這有時候會是個需要小心處理的過程，我們需要運用外交手腕、展現敬意、保持敏銳。絕對不能以為自己可以擔任其他演員的導師。最好的反而是以身作則，多花一些心力，時時刻刻都展現敬業精神、從容大方、支持夥伴，記得那些對你仰望的人都在觀察你的言行舉止。當比較沒有經驗的演員有問題的時候，抽空回答他們。這就是我們延續傳統的方式。

46 欣希雅‧尼克森以其在 HBO 影集《慾望城市》（Sex and the City）當中扮演的米蘭達成為家喻戶曉的演員，並曾獲得東尼獎以及美國影視演員工會獎等多項殊榮。

與一群戲劇學生交談，看到他們全身上下都散發著理想；或者與一群老演員圍坐在一起，談論過去的偉大演員；抑或是發現自己與同桌的人，因為想到去劇院的體驗，所有專業經歷的疲憊感和憤世嫉俗都被拋開，眼睛會變得更明亮，情緒也變得激昂，這些仍然是無限感人的體驗。

——西蒙·卡洛（Simon Callow），《作為一名演員》（Being an Actor）

吉普賽傳統

在音樂劇裡，在一檔戲接著一檔戲裡擔任專業歌舞隊員演群戲的人長久以來都被人們親暱地稱作為「吉普賽人」，這是一個用來形容沒有固定住處的人、旅客、或是隨演出地點而居的人。這些吉普賽人，就定義上來看，通常搬演配角，但有一個著名的例外。傳奇人物奇塔·里韋拉（這個巨星的大名都是標記在劇名的上方[47]）仍舊被稱為「吉普賽女王」，為了紀念她作為三重奏成員的根基。

近年來，這個名號受到抨擊，因為這個字的起源具有對羅姆人（Romani）的貶意。曾被誤認為是埃及人的羅姆人，無辜被人稱為吉普賽人。在那個時空背景裡，該名詞的用法暗指著一連串很糟糕的事物，包括詐騙和巫術。

在百老匯這個工作環境裡，已經出現眾多爭議關切著這個詞是不是應該被封箱不再使用。捍衛「吉普賽」這個詞的人認為，它代表的是努力工作的群戲演員，強調那向來是一種職業團體的榮耀象徵。他們主張這個詞標記的是非凡成就、心血奉獻、不辭勞苦、靈活萬能，以及事業有成，而且只有配得上的人才能享有的暱稱。這個特殊用詞未來的終極命運，交後代劇場人來決定。

當一名吉普賽人必須要有家人，這些家人會教你怎麼分享、怎麼找到平衡點、怎麼去觀看和感受身旁周遭的一切事物。這是所有舞者展開職業生涯的時候最有價值的唯一指導方針（或之一）：你永遠不會孤單，你是

47 ———
在劇院看板上或是節目單中，可以名列在劇名上方的巨星不僅代表他們的藝術地位極為崇高，也代表觀眾會慕名而來，是名副其實的票房保證。

所有歌隊的一份子，並且要引以為傲。造就你的是自信、努力、專注奉獻。我剛起步的時候是一個吉普賽人，到現在還是覺得自己是個吉普賽人。家人——群戲就是這個意思。群戲演員用幹勁、自信和凝聚力把演出鞏固起來。我愛當一個吉普賽人！

——奇塔・里韋拉

吉普賽袍／代代相傳袍

吉普賽袍，近來因為上述爭議被改稱為代代相傳袍是源自於一九五〇年的百老匯傳統。會進行這個儀式的是百老匯音樂劇當中有群戲演員的演職人員。長袍上裝飾著表彰以往製作的小紀念品和繪畫，在儀式中會交給歌舞演員當中擁有最多百老匯歌舞資歷的演員。

在傳統上，這個典禮會在首演開幕前半個小時舉行。新的吉普賽袍主人會穿上袍子逆時針在舞台上繞三圈，同時團員們會伸出手觸摸長袍以求

好運。然後新主人會穿著袍子拜訪所有化妝休息室。

代表新主人的一個針織繡花會貼到長袍上，再加上新主人的名字以及音樂劇的開演日期，然後劇組演員在長袍的那個地方簽名。

下一齣新的百老匯音樂劇開幕的時候，目前的長袍主人會在首演之前到後台拜訪，並將長袍贈送給該劇團的新獲獎者。

魅影立燈

魅影立燈的重要意義不只針對演員，也適用所有在劇場工作的人員。

一個劇院當天最後關閉時，下舞台中間會有個簡單的金屬立桿，上頭會擺上一盞燈泡。這就是魅影立燈。這東西的實際用途是為了安全考量，讓技術工作人員隔天抵達劇場的時候可以找得到路。但它的意義遠超過安全考量。許多不同的迷信都堅持這盞燈的存在是可以驅趕或是平撫劇院裡的鬼魂。

其他人則傾向認為燈光之所以存在是要讓劇場的生命力和能量永不熄滅。

在二〇二〇年到二〇二一年新冠疫情期間，當所有劇院全部都關門大吉的時候，這些魅影立燈變成了希望的象徵——保證劇場會重新開張。

身為演員，我們在魅影立燈上找到新一層的意義。對我們來說，它意味著延續，一股永遠流傳不懈的能量，一代接著一代，一個地方接著一個地方，一個劇場人接著一個劇場人——它是一串把我們緊緊相連在一起的光芒。

但願我們能夠將傳統之光持續點亮，一代一代傳遞給後人。

在不知道多少千年以前，有個史前人類站在火堆前，在光芒簇擁之下述說了他們部落的故事。那個故事可能很嚇人，可能很振奮人心，甚至也有可能不經意地充滿幽默。我們能確知的是那個故事充滿神奇且效果極佳，因為從那時起我們就在光束簇擁下一直把我們的故事說給自己的族人聽，所以我要在這裡向第一位舞台上的無名演員舉起帽子敬個禮。

一名舞台演員不僅僅是一名演員。有非常多在螢幕上燦爛輝煌的演員們踏上舞台時要不是手足無措，就是六神無主。所有的演員都是某種魔術師，招喚著充滿現實的幻覺——角色、情緒、行為。但是舞台演員都是將這項訣竅鑽磨練到爐火純青的魔術師，他們一定得練到如此，因為他們的工

作不是只創造一次幻覺，而是要不停的重複創造幻覺，還要做到有臨場效果、充滿自律、令人信服。借用莎士比亞的台詞，我們可能是個「在台上昂首闊步一個時辰之後再也沒人會過問的可憐演員。」但對我們這些曾經上過舞台的人來說，那個時辰是多麼的光榮啊。

如果你跟我們是同一掛的，你就是偉大傳統的一份子，屬於這個全世界最充滿活力、最卓越出眾、最古怪，也最了不起的社群。你知道要怎麼保持身體、心靈、聲音的健康有力。你知道要怎麼用自己的肌肉和記憶保留一整晚用來娛樂觀眾的內容、走位、筆記、舞蹈動作、台詞和每個小細節。你知道要怎麼沈浸到化妝、假髮、麥克風、和演出服裝裡。你也知道要怎麼做知道要怎麼重複做到這些，或許一週要才能不去理會腰痠背痛、怎麼放下日復一日的瑣事和焦慮，怎麼創造出劇場期待魔術師變化出來的完美幻覺。因為你對這一切了解得如此透做八次或是更多次，而且常常一天要做兩次。

徹，你得以進入一個社群，裡面的人不僅歡迎也珍惜有你在的每一天。

這也就是為什麼，在離開紐約劇場超過二十年之後，我回到這群人經

常出沒的排練場、餐廳、小酒館時，依舊像是一位受人珍重的好友一般被人們歡迎。這也是為什麼我們有吉普賽袍、各種傳統，和各種迷信，為什麼我們會為了同事和社區人士舉辦慈善活動、義演、募款演出。我們在一個祕密社群裡，只有夠資格的人才能加入。你對自己獲得的會員身份可以感到無比驕傲。如果你沒有成為會員的話也可以感到無比嫉妒。對規矩、傳統、迷信還有（特別是）彼此，都要保持尊敬，因為我們的職務是對人性最為古老且最為鏗鏘有力的讚頌，活生生的人傳頌著生生不息的故事。沒錯，莎士比亞——

我們屬於一個不停衍生的歷史，既可追溯到最遠古的先人也可以延伸到未來，而且我向你保證，在未來人們會更加需要我們。

就這麼一個時辰，但的確是個光榮的時辰。

場燈減半。場燈滅。就位準備謝幕。大幕——走！[48] 吃屎。斷條腿吧。

——傑森．亞歷山大

48 這一句描述的是舞監在演出結尾時會透過耳機對技術工作人員下達的指令，所有還在後台的演員也有可能透過後台播音系統聽見。「走」這個詞來自於英文當中的 Go，舞監下達技術指令，例如燈光轉換、舞台轉換等等，都是用 Go，意思就是「開始行動」。

詞彙表

上方／上舞台／上面（above／upstage of／up of）：靠近背幕的後方舞台。「在某人或某個物件的上方穿場」就是在他們的後面（從觀眾的角度）穿場。

意外報告（accident report）：一份演員在工作當中遇到任何傷害時要填寫的表格。

幕間休息（act break）：在某一幕結束之後與下一幕開始之前的時段。

調整（adjust）：因應另一個演員在舞台上的移動而稍微移動自己（例如：「她進場的時候，朝右舞台調整一點。」）

調整（adjustment）：(1)見筆記（note）一詞。(2)演員依照某個筆記所做的改變。

即興台詞（ad-lib）：沒事先寫好的對話。最常出現在多位角色同時說話的群戲場景當中。如果某位演員忘詞或是忘了出場，即興台詞也有可能派

上用場，用來「掩蓋」失誤。在某些非常少見的情況下，導演可能會請演員在台上發揮即興對話。另見即興演出（improvisation）。

全體人員（all-skate）：劇場俚語。指的是演出當中需要所有演出人員的時刻。

預設（anticipate）：(1)太早對某一句台詞做出反應。(2)提早開始移動好在恰當的時間點抵達舞台上的定位點。(3)做好準備（例如接下來的唱段。）

台口（apron）：超過大幕並持續往觀眾席延伸的舞台部分。

旁白（aside）：演出時用某種方式講出來的台詞，且觀眾覺得舞台上其他角色都沒有聽到那句台詞。

自動系統（automation）：在舞台上用來把道具搬上舞台或移出舞台的電子科技。

觀眾席後方（back of house）：演出大廳或是觀眾座位的後方（離舞台最遠的地方）。有時候演員會依照導演指示從觀眾席後方進場。

後牆（back wall）：位於舞台演出區域最後端的那面牆。

黑色布料（blacks）：(1)用來阻隔觀眾視線讓他們看不到後台區域的黑色布幕。(2)後台技術工作人員通常會穿的黑色衣物，以免被觀眾看到他們。

藍髮／藍髮下午場（blue hair ／ blue hair matinee）：「藍髮」在劇場裡用來指絕大部份觀眾都是年長女性的下午場演出，源自於以前很流行在灰白頭髮上使用的某種淡藍色染劑。這些年長女性通常會成群結隊來看戲，而且通常比較喜歡看下午場的演出。藍髮觀眾通常被認為對演出比較沒有什麼反應。

平台（boards）：另一個用來指舞台地板的詞，用法例如「在平台上踏步」（treading the boards），意思就是在舞台上演戲。

貼身麥克風（body mic）：一種小型、可以藏起來的無線麥克風，搭配著一個小型信號傳送器，會用麥克風口袋裝著，固定在演出者的身上。

控台（booth）：一個幾乎所有技術儀器（燈光操作台，音響操作台）都

會在此進行操作的控制台。通常這也是製作舞台監督的專屬工作區域，演出轉換點都是從這裡發號施令。

出戲（break character）：因為在移動身體、講台詞、做反應的時候表現的不是角色而是演員自己，因此打破幻覺、笑場、失焦、看穿第四面牆，或是其它讓你停止扮演角色的事情。

梳理（brush-up）：為了久沒上台的演出人員安排用來喚起他們記憶的排練，或是用來整理部分片段的排練。

公卡旅行（bus-and-truck）：在小規模的巡迴演出當中，演員和技術人員在每個城市之間的旅程都使用公共轎車，而佈景道具則裝在卡車上。

公事（business）：演員在舞台上某個場景裡要做的事情（例如寫一封信、縫個扣子、倒一杯茶。）

簽到板（callboard）：在後台的公告欄上（通常是靠近工作人員出入口的地方），會有一個每日簽到單還有其他舞監或是劇團行政張貼的事項。

上工時間（call time）：演員當天開始工作的時間點。

貓道（catwalk）：演出區域或是觀眾席上方的一條金屬製的狹窄走道（最常被燈光或音響技術人員用來架設或者是操作器材），導演也有可能用來安排演出人員的走位。

「向外」偷戲（cheat "out"）：把臉部或身體稍微朝觀眾（下舞台）移動，好讓更多人能看見。

咀嚼舞台場景（chewing the scenery）：劇場裡用來指演過頭的俚語。

歌隊（chorus）：(1)見「群戲演員」（ensemble）一詞。(2)一群對舞台上發生的事情用說話、動作、或歌曲來表示意見的演員，有時候也被稱為「希臘歌隊」，因為這個用詞來自於古希臘劇場。

老百姓（civilians）：劇場裡用來指不從事劇場工作的人的俚語。

釐清（clean-up）：見「梳理」（brush-up）一詞。

關起來（closing off）：將自己的身體置於不利於觀眾視線的位置。

免費票（comp）：免費票卷（complimentary ticket）的簡稱，有時候劇團行政單位會提供免費票券給團員，然後他們可以提供給親友或同事。

團員（company）：(1)所有演員（參與演出的人員）。(2)所有參與演出製作的工作人員（演員、技術人員、舞監、樂手等等）。

劇團經理（company manager）：負責處理所有跟演出以外事務的人。

屍變（corpsing）：因為在台上不當的笑場而打斷（或是扼殺）角色扮演。

著裝展示（costume parade）：所有演員第一次穿著戲服在舞台燈光下讓導演和設計師觀看。

反向移動（counter）：在舞台上因應另一個演出者的舉動而安排的新定點。

救場（cover）：(1)名詞，遞補演員的一種。(2)動詞，擔任遞補演員的工作。(3)動詞，掩飾舞台上發生的失誤。

創作團隊（creative team）：一個包山包海的詞，可以包括下列部分或所有人員：導演、製作人、編劇、音樂劇作詞（librettist）、作曲、歌曲作詞

（lyricist）、編舞、音樂總監，或是設計人員。

穿場（cross）：在舞台上從某一個區域移動到另一個區域。

穿場通道（crossover）：在上舞台的一條觀眾看不到的走道，讓演員可以在不被看見的情況下從舞台的一側穿越到另外一側。

提示點（cue）：示意演員要開始講話或移動的一句台詞或是一個動作。

提示燈（cue light）：在舞台後方用來示意演員開始講話或是移動的一盞藍色小燈，會在演員無法聽到台上對話的時候使用。提示燈在提示點發生前不久會亮起，燈滅的時候就是提示點。

點對點（cue-to-cue）：技術排練的一種，在這個排練過程當中只要是不會影響到演出當中技術連接點的部分都會被挑過不排。

大幕（curtain）：⑴一塊舞台布幕。⑵演出開始的時間點。⑶一幕的結尾處。⑷整齣戲的結尾。

謝幕（curtain call）／鞠躬（bows）：演出的最後一部分，在這段時間演

劇場演員大補帖 | 238

員們接受觀眾的掌聲和致意。

天幕（cyc，cyclorama 的縮寫）：在上舞台架設的一大片布料或平滑的素材，通常會用燈光轉換或是投影內容來表示氛圍或場景的轉變。

舞蹈隊長（dance captain）：演出人員當中具有一項額外職務的人，這個演員要負責維持整齣音樂劇走位編排和動作設計忠於原設計。

不開燈／沒有演出（dark）：用來形容沒有演出的那些日期或那些週（例如：「我們星期一都不開燈／沒有演出。」）

甲板（deck）：舞台地板，包含所有跟舞台地板連結在一起的平地，包括舞台側翼區和與舞台接連的後台區。

設計總排（designer run）：在排練室裡提供給技術和設計團隊參加觀看的順走彩排，好讓他們確定設計內容並且事先規劃可能發生的狀況。

小包包（ditty bag）：用來裝需要清洗的貼身衣物的小型網袋。服裝部門會提供這些小袋子，並標記每個演員的姓名。

醫生腳燈（Doctor Footlights）：劇場俚語，形容演員生了病，但不知道為什麼卻能把演出演完的情況，彷彿該演員被神奇地治癒到剛剛好可以把每一場戲演完。

音樂起點（downbeat）：音樂劇的第一時刻，通常由樂隊或管弦樂隊演奏，作為序曲的一部分。「音樂起點」經常會在安排時間表的時候被人提到，例如，「音樂起點是什麼時候？」

下舞台（downstage）：靠近舞台前緣（觀眾席）的區域。

戲劇指導（dramaturg）：在劇團裡針對戲劇或音樂劇描寫的世界，替大家提供資訊的研究人員或是顧問。

換裝人員（dresser）：後台技術工作人員當中負責安置演出服裝並且協助演員快換的人員。

佈置舞台（dressing the stage）：替舞台上的演員調整他們的相對位置，好達到更為理想的舞台面貌。

下降（drop）：從舞台上方往下降的一個大型平面舞台佈景，通常是一片代表故事場景的背幕。

忘了起始點（dropping a cue）：沒在恰當的時間點將自己在對話裡應該說的一句話說出來。

忘了台詞（dropping a line）：跳過一段對話。

乾走技排（dry tech）：安排來練習技術連接點和音量確認的時段，演員不需要參加。

十一點的歌曲（eleven-o'clock number）：震驚四座的歌曲，在第二幕接近尾端時會出現。

群演（ensemble）：(1)這是個比較恰當的詞，用來取代以前都被稱為「合唱隊」的人──演群眾戲且台詞非常少的演員。(2)整齣戲的所有演員。

工會（Equity）：演員職業工會（The Actors Equity Association）的簡稱，也稱「聯合會」（union）、AEA。代表舞台演員的工會組織。

重要角色（featured role）：戲份比較小的角色，通常由群戲演員當中的成員扮演。

武打隊長（flight captain）：演員當中被指派在整個演出檔期之間維持武打動作的人。

找光（find your light）：導演指示你為了讓身上有更多舞台燈而調整自己在舞台上的位置。

開學日（first day of school）：劇場俚語，指第一次排練。

試服裝（fitting）：替服裝部門的工作人員安排的時段，讓他們替演員量身、試穿不同的服裝，或著調整服裝尺寸。

平景（flat）：某一種佈景，命名來自於它扁平的形狀。

飛進場（fly in）：從上方降下來。（通常用來描述大幕，布幕，或是其他舞台佈景。）

飛出場（fly out）：從舞台移除，撤到上方的空間裡（通常用來描述大幕，

布幕，或是其他舞台佈景。）

第四面牆（fourth wall）：在演出人員和觀眾之間看不到的一道隔牆。

從最上面來（from the top）：從頭開始。

前場（front of house）：從舞台前緣到劇院前門之間的所有區域，包括觀眾席和大廳。

凍起來（frozen）：搞定。演出被「凍起來」就是說沒有任何其他需要更動的部分，演員要把當下的版本視為最終版。

全力以赴（full-out）：用上所有能量和心力，完全沒有保留。

發光條（glow tape）：貼在舞台上下前後重要部位的螢光膠帶，讓演員在暗場時找得到路。

導演麥／大眾廣播麥／上帝麥（God mic）：導演在劇場裡進行排練時用來跟舞台上的演員溝通的麥克風。

出神（going up）：忘詞。

公用休息室／公用休息區（green room）：在後台設計用來讓演員或工作人員聚集的空間。公用休息區有時候會被用來給表演筆記、（讓演出人員）在演出開始之前集合，或是在演出結束後用來接待貴賓。

吉普賽人（gypsy）：在音樂劇群戲演員當中，一直接演不同的戲的人。這個用詞近來變得不大受歡迎，因為有些人認為該詞是對羅姆人（Romani）這個族裔有貶意的稱呼。

停（hold）：在舞台上用來立刻停止所有活動的指令。（這個指令最常出現在導演或是舞台監督進行技術排練的時候。）

拿本（holding book）：見「跟本」（on book）一詞。

前台（house）：劇場裡安排觀眾就座的區域；觀眾席。在排練期間，演員有時候會被叫「到前場」（in the house）開會。

觀眾席左側／觀眾席右側（house left ／ house right）：從觀眾角度來判斷（分別為）左邊還是右邊的詞彙。

場燈（house lights）：架設在觀眾席，讓觀眾能夠在開演前、演出後，和終場前後，能夠進出場地的燈具。

前台經理（house manager）：劇場職員當中負責掌管「前台」（front of house，從大門算起到舞台前緣為止）的成員，其執掌包括票務、特殊觀眾的需求、特別要求。

前台開放（house open）：觀眾可以進到劇院裡準備看戲的時間點。

館方保留席（house seats）：這是被認為能提供最佳觀劇體驗的席次，提前保留起來讓貴賓、劇團人員的親友，或是劇評家使用。

即興演出（improvisation）：事前沒有排練過的台詞或是舞台動作，由演員臨場創造，通常是用來掩飾失誤或技術問題。

幕前／第一道幕前（in one）：比第一道翼幕還要下舞台的地區。「in-one number」是在舞台幕布前表演的歌曲，有時是為了掩蓋場景變化。

親友總排／親友整排（invited dress／invited run）：安排在第一場售票

預演前不久，可以邀請親朋好友前來觀賞的彩排。

義大利彩排（Italian rehearsal）：某一種特殊彩排，過程當中演員的動作和講話都盡其可能地加速，不帶停頓、不帶情緒、不帶戲。

小蜜蜂（lav／lavalier）：見「貼身麥克風」（body mic）一詞。

舞台翼幕（leg）：架設在側台的一片大幕或是一塊佈景，用來幫助遮擋後台區域，讓觀眾無法看見。

唱詞（libretto）：音樂劇裡的字句，包括對話和歌詞。

台詞筆記（line note）：針對台詞的部分提供給演員的指正。

台詞說法（line reading）：在演員面前示範怎麼講一句台詞。提供台詞說法是嚴重違反演員禮儀的行為。

走台詞（line-through）：大家坐著把整個台詞進行排練，通常是為了讓演員複習而安排。

定位（marking）：排練的時候不使用全副精力，這是一種為了正式演出

而保留聲音、體力，和能量的技巧。

貼標記（mark out／tape out）：在排練場的地板上貼上有顏色的膠帶，用來指示演出區域的範圍，及排練室中不存在的舞台牆壁和家具的未來佈置。

下午場（matinee）：在白天進行的演出。

相見歡（meet-and-greet）：排練剛開始的時候，演出人員會被介紹給製作人、創作團隊、劇團員工，並相互介紹。

麥克風帶（mic belt）：穿在戲服裡面的彈性繃帶，通常會有一個小袋子托住麥克風接受器。

麥克風膠帶（mic tape）：特別設計用來把貼身麥克風線固定在皮膚上的透明膠帶。

筆記（note）：來自於導演或是其他主導人員的指示或建議。

丟本（off book）：把台詞都背起來了。

油畫（oil painting）：劇場俚語，形容沒反應的一群觀眾。

跟本（on book）：跟著演出人員的排練讀劇本，視情況提供他們台詞。

打開（open up）：身體朝觀眾的方向轉。

朝外（out）：面向觀眾。

序曲（overture）：管弦樂隊在演出開始時演奏的器樂曲目。

拉臺（pallet）：與「拖車」（wagon）類似。拉臺是一種能在舞台上移進移出的平台，通常會從側台進出。拉臺的高度比較低（讓演員能比較輕易地從舞台地板踏上去）而且載重量比較輕。它們的功能通常是把單一道具移上舞台，例如一張椅子或一張桌子。

啞劇（pantomime／mime）：既不需要使用道具也沒有對話的演出。

安排樁腳／送票（papering the house）：把免費票券提供給親朋好友或是一般民眾，藉此補滿觀眾席的做法，特別是在劇評會出席的場次。

停車亂吠（park-and-bark）：劇場俚語，形容在舞台中央進行的單人演出，不帶任何舞台動作。

延伸走道（passerelle，法語）：一條走道，沿著樂池（詳見後面）外側延伸，兩端連接到舞台。

碗豆與胡蘿蔔（peas and carrots）：形容在舞台上即興説台詞的俚語，例如當某人演講時群眾作聲回應。

提點（pick-up）：見「梳理」（brush-up）一詞。

跳接台詞（pick up cues）：在對話台詞中間想辦法節省（排練）時間。

樂池（pit／orchestra pit）：當要進行並非以樂團為主的演出，例如歌劇、音樂劇等等時，讓樂團演奏的區域。通常是在舞台口一個能下降的平台，這麼做是為了避免樂團影響到觀眾的視線。

各就各位（places）：舞監的公告，意味著演員應該開始到演出前的定位。

節目單（playbill）：節目手冊的普通説法，裡面包含關於演出的資訊。

演出範圍（playing area）：觀眾看得到的表演空間。

往外演（play out）：見「向外偷戲」（cheat out）一詞。

實際（practical）：(1)名詞，舞台上用來提供其實際功能的一個道具、立燈、裝置（例如水龍頭或瓦斯爐），用法例如：「這座檯燈是實際嗎？」(2)形容詞，有可以使用的功能（例如：左舞台的錄音機能實際用。）

預備（preset）：(1)動詞，在舞台上看不見的位置就位，準備入場（例如：把自己預備好。）(2)動詞，把道具、戲服，或是其他物品擺放在預先安排好的位置，供演出當中使用。(3)名詞，某件被準備好的東西（像是「我得在前台開放觀眾之前檢查我的預備品。」）

預演（preview）：首演之前開放給售票觀眾觀看的演出。

主演（principal）：有大量台詞的演出人員。

側面（profile）：身體與觀眾垂直的姿勢。

提詞（prompt）：提供頭幾個字幫助演員記起台詞。

道具（props，properties 的縮寫）：演員在演出當中會使用的東西。

舞台鏡框（proscenium）：圍繞著下舞台開口的框架。

搶焦點（pulling focus）：見「搶上台」（upstaging）一詞。

笑點（punchline）：台詞裡特地用來引起觀眾笑聲的一句話。

新增排練（Put-in）：替一名或一些要在演出中首次擔任某角色的演員所特地安排的彩排。

快換（quick change）：需要加速進行的換裝過程，好讓演員能夠及時在下一個出場點之前完成。

斜舞台（rake／raked stage）：搭建時朝向觀眾傾斜的舞台，讓他們有更佳的視野。

讀本（read-through）：演員直接照著劇本念完全劇的彩排，通常都是坐著。

排練戲服（rehearsal costumes）：跟預期演出服裝類似的打扮，讓演員能適應服裝的大小、樣貌，以及可能會對肢體動作造成的影響。

重複（reprise）：演出當中重複出現的歌曲，通常會帶有不同的歌詞或是

不同的音樂屬性。

平台（riser）：讓舞台上的某塊區域增加高度的站台。

檔期（run）：首演到閉幕演出的日期。

演出時間（running time，或是 run time）：從演出開始到演出結束之間的時間長度。

整排（run-through）：沒有中斷的彩排。

搶戲（scene stealing）：見「搶上台」一詞。

那齣蘇格蘭劇（the Scottish play）：《馬克白》一劇的代名詞，該劇名永遠不能在劇場裡說出來。

紗幕（scrim）：某種可以從前方或後方打上舞台燈光的布幕，打燈後可以呈現不透明或是透明的效果。

接縫（seam）：舞台地板各部分之間的連接，有時用作舞台定位的參考。

舞台設計／定版（set）：⑴名詞，演出佈景，包括所有的天幕、升降幕、

雙面幕、平面佈景、家具、擺飾，諸如此類。(2)動詞，最終版，代表「演出內容確定下來了。」

跟排（shadow）：演出進行當中在後台跟著某個演員的行動進出，以便學習該角色。跟排能替遞補演員和替代演員提供很多訊息。

用愛敦促（shove with love）：劇場俚語，意指在演出進行當中把首次擔任某個角色的演員輕輕地推到他正確的位置上。

演藝浪漫（showmance）：劇場俚語，意指劇組成員當中兩位演員發生的曖昧關係。

演出鞋（show shoes）：正式演出服裝使用的鞋子，通常會在排練過程當中提早開始使用。

視線（sightlines）：觀眾的雙眼望向舞台上所有看得到（或看不到）的東西時形成的隱形直線。當舞台上出現一個重要時刻的時候，導演會企圖確保視線無阻，沒有任何東西阻擋視野。可能會有大幕或是其他舞台佈景從舞台兩側突出，用以保住理想的視線——換句話說，確保觀眾的視線不會

望向後台。

音樂排練／合樂坐排（sitzprobe，德語）：這是一種不安排走位的排練，且演員會跟著樂團唱完整齣戲；這通常是兩組人馬第一次合在一起的排練。

間距（spacing）：在舞台上安排身體的位置，有時候會使用間距數字。

間距數字（spacing numbers）：在演出區域下舞台的舞台邊緣標記的數字，讓演出人員能在演出當中可以正確地找到自己的間距。

間距排練（spacing rehearsal）：在舞台上的排練（通常是進劇場第一天的時候）特別安排用來讓演員確認並調整舞台位置的排練。

特別光區（special）：用來凸顯一個小區域的燈光設計，且通常是凸顯某一位演員。

順走（speed-through）：具有複習功能的快速台詞排練。

貼馬克／馬克（spike／spike mark）：在舞台地板上的標誌（用彩色膠帶標記顯示）替舞台道具，或者有時候替演員指示出正確位置。

共用（splitting）：和另一位演出人員共用同一個間距數字（例如：「移動到下舞台的時後，你和瑪麗分用七號。」）

分軌（split track）：針對演出的暫時安排，做法是把兩個或兩個以上的角色合併在一起。只有當缺席某場演出的表演者人數超過可用的替身和／或替補人數時，才會創建分軌。見「軌道」（track）一詞。

分週（split week）：巡迴演出行程當中的某兩站發生在在同一個星期裡，而週間某一天的旅途是兩個行程的分野。

僅限站票（SRO）：「僅限購買站票」（Standing Room Only）的縮寫，意思是該場演出已經完售。

舞台指示（stage directions）：寫在劇本當中的文字，不是讓演員讀的台詞，而是指示角色的行為或是動作。

舞台恐懼（stage fright）：害怕站上舞台。

左舞台（stage left）：舞台的左側，以演出者面向觀眾的觀點而言。

右舞台（stage right）：舞台的右側，以演出者面向觀眾的觀點而言。

舞台悄悄話（stage whisper）：在舞台上講悄悄話時故意將音量大聲投射到讓觀眾能聽見字句。

待命（standby）：在後台的遞補演員，只負責一個角色，通常是份量吃重的主角。

擺拍（step and repeat）：公關活動的一種，演員們會在這個活動中和一群攝影師與專訪人員互動。

搶詞（stepping on lines）：在前一句台詞尚未完全講完之前就講出自己的台詞。

拆除（strike）：把東西從舞台上移除，例如一件道具或是其他相對來說很輕的物件。演員有時候會被要求在離開某個場景的時候「拆除」一張椅子或是一個道具。

停頓整排（Stumble-through）：演員試圖把整齣戲完全順走一遍的排練，

但是過程當中可以停頓以便修整問題。

多軌（swing）：劇組當中負責遞補多位群戲演員角色的演出者。多軌演員不會固定上場參與演出，但是當群戲演員有人缺演的時候會上場，或是擔綱份量更重的角色。

桌邊讀劇（table read）：演員坐著把劇本全部讀過一遍的過程，通常發生在排練的頭一天。

桌邊工作（table work）：就著劇本坐著進行的排練，針對劇作的字句和想法進行深入探討。桌邊工作時通常會有討論，場景也會重複進行。

休息五分鐘／十分鐘（take five／ten）：指示開始休息的宣布說法。

座談（talk back）：在演出結束後安排讓觀眾和劇組人員進行交流的討論。

技排（tech，技術排練 technical rehearsal 的簡稱）：在排練過程後期安排的排練時段，目的是針對技術轉換點進行練習達到平順，並且跟演出進行協調。

十二分之十（ten-out-of-twelve）：十二個小時的技術排練（其中包含兩個小時的用餐休息時間）安排用來在技排過程當中處理費時且繁瑣的段落。（在受到工會管轄的製作當中，演員可以被要求參加的十二分之十排練次數有限。）

四分之三（three-quarter）：把身體的角度擺在介於側面（面向側台區）與正面（面向觀眾席）之間。

投射焦點（throwing focus）：藉由故意把焦點朝著某個演員或是某個演出區域的方向投射，把觀眾的焦點指引到該名演員或該演出區域上。

伸展舞台（thrust）：超過舞台鏡框並向觀眾席延伸的演出區域，觀眾會坐在這個區域的三側。

腳尖對齊（toeing）：（例如：腳尖對齊舞台接縫。）一種安排間隔的術語，意思是把腳尖沿著舞台上的某一條線對齊。

強調台詞（topping a line）：想辦法在對話當中把某一句話講得比前一句

話更強，更有份量。作法可能是在說台詞的時候使用音量、音高、語速、抑揚頓挫，或是強調口吻。

軌道（track）：(1)在舞台地板上的一道溝，讓舞台佈景道具能夠上下舞台就定位。(2)演出當中由群戲演員擔綱扮演的一連串角色。

陷阱（trap，亦稱為陷阱門 trap door）：舞台地板上的某個部分，可以開啟關閉，讓演員或是舞台道具從舞台地板下方進出。

三棲（triple threat）：能唱能跳能演的表演者。

火雞（turkey）：劇場俚語，指不好的演出。

旋轉舞台（turntable／revolve）：舞台上，或是舞台的某個部分，使用技術搭建讓其可以依照轉換指令旋轉。

穿下層戲服（underdressing）：把一件戲服（或是配件）穿在另一件戲服下面，好讓快換能順利進行。

遞補（understudy）：被指派學習另一個角色的演員，當平常演出某個角

色的演員無法上場時演出該角色。遞補演員可能是平常就在演出的演員之一，也可能是有需要時才上場的演員。

上舞台（upstage）：(1)名詞，演出區域離觀眾距離最遠的部分。(2)動詞，用不當的方式把觀眾注意力從其他演員身上搶走，不管是動作、位置、音量，或是演出強度。

舞台上方（upstage of，又稱為上面 up of）：見「上方」（above）一詞。

觀眾通道（vom，又稱為觀眾席出入口 vomitorium）：本詞源自於古羅馬劇場，觀眾通道是在大廳內觀眾座位下方的走道，用來當作走進表演區域的入口。

拖車（wagon）：可以在舞台和側台之間來回移動的平台，不管是靠舞台地板上的一條軌道，一個推桿，還是使用其他的器具來移動。

走位排練／合樂走排（wandelprobe，德語）：字面意義為「漫步排練」，在這種排練時演員會一邊把歌曲唱出來，一邊照著他們的走位移動，而樂

團會把整場演出演奏出來。

空隙（window）：（例如：「自己找空隙。」）在兩個都位於你下舞台區域的演員之間的空間。找到自己的空隙就是想辦法讓最多觀眾能夠更容易地看見你。

側台（wings）：舞台兩側的出入通道，讓人可以進出舞台區域。這些區域有時候會單純用數字表示（例如：「從左二進舞台」「從右三離開舞台」）。

勞工賠償（workers' compensation）：用來支付演員因為在劇場工作期間受傷而需要支付的醫療費用以及復健開銷的商業保險。

建議書目

Apperson, Linda. 1998. Stage Management and Theatre Etiquette: A Basic Guide. Chicago: Ivan R. Dee.

Braxton, Brenda. 2016. The Little Black Book of Backstage Etiquette. Self-published.

Callow, Simon. 2003. Being an Actor. Revised edition. New York: Picador.

Huggett, Richard. 1975. Supernatural on Stage: Ghosts and Superstitions of the Theatre. New York: Taplinger.

Markus, Tom. 1992. An Actor Behaves: From Audition to Performance. New York: Samuel French Trade.

McArthur, Benjamin. 2000. Actors and American Culture, 1880–1920. Iowa City: University of Iowa Press.

Mobley, Jonnie Patricia. 1992. NTC's Dictionary of Theatre and Drama Terms. Chicago: NTC Publishing Group.

Nyman, Andy. 2012. The Golden Rules of Acting. London: Nick Hern Books.

tone 45

劇場演員大補帖：
百老匯演員手把手教你劇場潛規則與禁忌，
一本搞懂戲劇職人的神祕世界

The Stage Actor's Handbook : Traditions, Protocols, and Etiquette for the Working and Aspiring Professional

作者：邁克爾‧科斯特洛夫（Michael Kostroff）&
朱莉‧加尼耶（Julie Garnyé）
譯者：劉昌漢
責任編輯：蔡宜庭
封面設計：簡廷昇
內頁排版：方皓承

出版者：大塊文化出版股份有限公司
105022 台北市松山區南京東路四段 25 號 11 樓
www.locuspublishing.com
locus@locuspublishing.com
讀者服務專線：0800-006-689
電話：02-87123898
傳真：02-87123897
郵政劃撥帳號：18955675
戶名：大塊文化出版股份有限公司
法律顧問：董安丹律師、顧慕堯律師
版權所有 侵權必究

總經銷：大和書報圖書股份有限公司
地址：新北市新莊區五工五路 2 號
TEL：02-89902588 FAX：02-22901658

初版一刷：2023 年 7 月
定價：380 元
ISBN：978-626-7317-40-2

國家圖書館出版品預行編目（CIP） 資料

劇場演員大補帖：百老匯演員手把手教你劇場潛規則與禁忌，一本搞懂戲劇職人
的神祕世界 / 邁克爾 . 科斯特洛夫 (Michael Kostroff), 朱莉 . 加尼耶 (Julie Garnyé)
著；劉昌漢譯 . -- 初版 . -- 臺北市：大塊文化出版股份有限公司 , 2023.07
272 面；14.8*21 公分 . -- (TN ; 45)
譯自：The Stage Actor Handbook：Traditions, Protocols, and Etiquette for the Working
and Aspiring Professional

ISBN 978-626-7317-40-2(平裝)

1.CST: 劇場 2.CST: 劇場藝術 3.CST: 藝術行政 4.CST: 組織管理

981 112009068

LOCUS

LOCUS

LOCUS

LOCUS